藝術經紀人的養成與實作

Cultivation & Practice
of Art Brokers

藝術經紀人的
養成與實作

文／林株楠

藝術經紀人的養成與實作

文／林株楠

帶你走入藝術市場，

　　從探索、了解到經營一手教！

　　藝術不僅是一個讓人們情感共鳴、思想交流、感性表現的領域，但從商業角度來看，藝術也是一個龐大的產業。在這個產業中，藝術經紀人是不可或缺的一環。本書探討了藝術經紀人的定義和角色，以及他們對藝術市場的貢獻、商機、重要性及未來性。

　　藝術經紀人是指在藝術領域為客戶、藝術家提供商業支援和諮詢的專業人士。他們的主要工作是協助藝術家管理日常事務、促進事業發展、並幫助他們獲得更多的商業機會。藝術經紀人可以為藝術家提供多種服務，包括藝術作品銷售、展覽安排、宣傳推廣、品牌合作等。透過他們的努力，藝術家可以更好地專注於自己的創作，發揮出更高的藝術價值。

　　然而，藝術經紀人的角色不僅僅是在藝術家的事業發展上提供支持，他們還可以為整個藝術產業的運作和商機

作者／林株楠

帶來積極的影響。在藝術市場競爭激烈的今天，藝術經紀人的專業知識和經驗，可以幫助藝術家獲得更好的商業機會，同時也能夠協助收藏家和投資者找到更具潛力的藝術家和作品。

本書特別介紹了全球華人藝術網有限公司負責人林株楠，他在本書中扮演著關鍵角色。作為一位藝術經紀人的先驅和代表人物，林株楠對藝術產業的貢獻和影響不可忽視，他在商業運營和市場推廣、產業人才方面做出了卓越的貢獻，憑藉著獨特的商業智慧和豐富的經驗，不斷探索藝術與商業的平衡點。更重要的是，他對藝術的理解和對藝術家的支持和關愛。他堅持著藝術價值和商業利益的平衡，對藝術家的創作自由和作品品質有著極高的要求，並為他們提供專業的服務和支持，讓藝術家能夠更專注地投入創作。

因此，本書除了探討藝術經紀人的定義和角色外，還會深入分析藝術經紀人在商業運營和市場推廣方面的作用和影響。通過對藝術經紀人案例的分析和實踐經驗的分享，我們將全面探討藝術經紀人的專業知識和技能，如何將藝術價值與商業利益相結合，實現雙贏的局面。

　　總之，藝術經紀人在藝術產業中扮演著非常重要的角色。他們的努力不僅幫助藝術家實現職業生涯的穩定和可持續，也為整個藝術產業的運作和商機帶來了積極的影響。隨著社會和科技的發展，藝術經紀人的工作方式也在不斷演變，但他們始終是推動藝術發展不可或缺的一環。

作者／林株楠

谷田穎郎／義大利托斯卡納風景

Contents

Contents

南画名家／
土居錦谷／絹本／
水邊無数木芙蓉

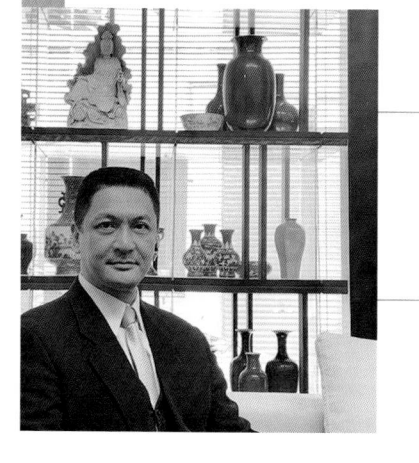

本書內容、目的和結構

藝術不難！
難的是沒人願意教……！？

文／林株楠

　　本書名為《藝術經紀人的定義和實作》，探討藝術經紀人在藝術市場中的地位、作用和未來的發展前景，以促進藝術經紀人的專業化和國際化發展，並為台灣藝術產業的繁榮做出貢獻。全書分為五章，主要內容包括：藝術經紀人的定義和角色、商業化發展、專業培養和實作、國際市場中的定位和角色、總結與展望。讀者可以從中學習藝術經紀人的職責與職能、現代藝術市場中的貢獻和商業潛力，以及藝術經紀人的商業化發展、專業素養和國際市場中的定位和角色。

　　本書的結構是從藝術經紀人的定義和角色入手，分析藝術經紀人在藝術市場中的地位和作用，並從商業化、專業化和國際化角度出發，探討藝術經紀人的商業化發展、專業素養和國際市場中的定位和實作。本書分為五個章節，每一章節都涵蓋了不同的主題和問題，如下所示：

第一章｜藝術經紀人的實作與方向。主要介紹了藝術經紀人的定義和實務操作，分析藝術經紀人在藝術市場中的地位和作用。

第二章｜專業素養和培養。主要從專業化角度出發，探討藝術經紀人的專業素養和培養。

第三章｜商業化發展。主要探討了藝術市場的商業機會和藝術經紀人在商業化發展方面的作用和貢獻。

第四章｜國際市場中的定位和角色。主要探討了藝術經紀人在國際市場中的地位和作用，分析國際化對藝術經紀人的挑戰和機遇。

第五章｜總結與展望。主要總結了全書的內容，提出對藝術經紀公司的經營和管理與未來發展與實作的思考和展望並分析藝術經理人與藝術經紀人的差異。

　　在本書中，讀者將會學到關於藝術經紀人的一切，從他們的職責到職能，他們在現代藝術市場中的貢獻和商業潛力。並將深入探討藝術經紀人的商業化發展、專業素養和國際市場中的定位和角色。目的是填補現有，有關藝術經紀人的空白，並為那些對藝術經紀人職業有興趣的讀者提供一個全面的指南。無論是已經在藝術行業工作的人士，還是剛開始對藝術行業產生興趣的學生和專業人士，都可以從本書中獲得實用的信息和啟發，旨在為讀者提供一個全面而深入的了解藝術經紀人的機會。

◀一塵不染何貪何受

透過這本書，讀者能夠掌握關於藝術經紀人的所有重要知識，並進一步了解現代藝術市場的商業和專業方面。

　　本書還包括許多具體案例和實用技巧，幫助讀者更好地理解藝術經紀人的角色和商機，以及如何在藝術市場中取得成功。讀者可以學習到如何培養人脈、發展商業策略、管理與經營藝術家和藝術品的流通等方面的技能和知識，為讀者提供一個全面的藝術經紀人知識體系和藝術市場發展的視角。

作者／林株摘

第一章

藝術經紀人的
實作與方向

藝術經紀人的定義和實作

藝術經紀人的定義和實務操作，
分析藝術經紀人在藝術市場中的地位和作用。

　　藝術經紀人是一個在藝術行業中專門負責管理、經營、銷售和代理、代表藝術家、藝術機構或藝術品的專業人士。他們的職責包括經營藝術家與代理銷售、開發商業策略、協調推廣與展覽、促進藝術品的銷售和收藏等。他們是藝術市場的中介，也是重要一環，起著連接藝術家、藝術品和藝術市場之間的橋樑作用。

　　藝術經紀人的角色可以分為兩類，一類是代理人，一類是顧問。代理人是指代表藝術家或代理藝術品進行交易和代銷的經紀人，他們負責為藝術家展售爭取更多的商業機會和提高藝術品的價值。而顧問則是指提供藝術市場分析、藝術品評估、投資建議等服務的經紀人，他們幫助投資者、收藏家和機構制定投資策略，以及為藝術家提供專業的藝術事務管理建議。

　　總的來說，藝術經紀人的角色是多樣化和複雜的，他們需要擁有豐富的藝術知識、商業技能和人際交往能力。他們需要了解藝術市場的趨勢和規律，掌握行業發展的最新信息，並能夠為藝術家和投資者提供專業的建議和指導。同時，他們還需要與藝術家、機構、收藏家和投資者建立良好的關係，以便為他

們爭取更多的商業機會和開展更多的合作。因此，藝術經紀人的工作不僅需要藝術眼光，更需要綜合素質的發揮。除了上述的定義和角色，藝術經紀人還有一些其他的重要職責和工作內容。

首先，藝術經紀人需要了解（標的、屬性、價值、真偽、質量、品項等…）藝術品的總類繁多，需要時間、經驗去養成，非一日可成！這不包括處理藝術家的日常事務，如日程安排、文件管理、宣傳推廣等；為藝術家開發商業策略，如設計藝術展覽、策劃藝術品拍賣、促進藝術品的收藏和展示等；代表藝術家進行談判、合同簽訂和交易等。其次，藝術經紀人還需要協調和安排藝術展覽和活動。這包括協調展覽的場地、時間和規模，聯繫藝術家參展和策劃展覽活動等，藝術經紀人還需要為藝術市場提供專業的分析和建議。他們需要了解藝術市場的趨勢和變化，掌握藝術品的價值和發展方向，以便為投資者、收藏家和機構提供專業的建議和指導。可見藝術經紀人的價值！

藝術經紀人是藝術產業中不可或缺的重要角色，藝術經紀人是一個複雜而具有挑戰性的職業。他們需要擁有豐富的藝術知識和商業技能，以及卓越的人際交往和協調能力。他們的工作涵蓋了藝術家、藝術品、藝術機構、收藏家（買家）和投資者等多個方面，需要精通整個藝術行業的運作和市場規律。如果你對藝術感興趣並且想成為一個藝術經紀人，那麼你需要積極學習和掌握相關知識和技能，並且擁有一個堅實的人脈關係，這樣才能在這個競爭激烈的行業中取得成功。

激發你的潛能－藝術經紀人！

因此，本書將深入探討藝術經紀人的定義、角色、貢獻和未來性。從而幫助讀者更全面地了解藝術經紀人的職責和工作內容，以及他們在藝術市場中的價值和影響。本書主要分為三部分：我們將深入探討藝術經紀人的定義、角色、貢獻和未來性。

第一部分｜介紹藝術經紀人的定義和角色。

基本概念、職責和工作內容，以及不同類型的藝術經紀人的特點和作用。

第二部分｜討論藝術經紀人對藝術市場的貢獻和商機。

包括藝術經紀人在藝術市場中的作用、如何為藝術家和投資者創造價值與藝術品的價值和評估等方面。此外，本部分還將深入探討藝術市場的現狀和未來趨勢，以及藝術經紀人在未來的發展方向和趨勢。

第三部分｜探討如何成為一名優秀的藝術經紀人。

本部分將從學習和技能、經驗和人脈、個人素質和職業道德等方面進行介紹和分析，幫助讀者了解成為一名優秀的藝術經紀人在藝術市場中實現個人和商業成就。

　　總之，本書旨在幫助讀者更全面地了解藝術經紀人的職責和職能上的工作內容，掌握藝術市場的現狀和未來趨勢，從而幫助讀者在藝術市場中取得成功。

藝術經紀人的
定義和角色

實 作 Part 1

作者／廖繼春

藝術經紀人的實作與方向

藝術經紀人的實作與方向取決於他們所代表的藝術家或機構、藝術品的交易目的的需要。一般來説，藝術經紀人需要協調買家與賣家之間的認知與價值認定、管理經營商品的質量與市場的供需，或代理藝術家的事業發展、促進藝術家和投資者之間的交流和合作、推廣藝術家的作品和藝術品的銷售等工作。

隨著科技和數據的發展，藝術經紀人需要更多地應用科技和數據分析等工具，以便更加準確地分析市場趨勢和投資者的需求，提供更加專業和有價值的服務。此外，隨著國際化和全球化的趨勢，藝術經紀人也需要更加關注國際市場，瞭解不同地區的文化和市場需求，以便能夠為藝術市場提供更加全面和多元化的服務。以下是藝術經紀人常見的實作和方向：

◎**代理銷售** | 以個人或機構代表藝術家或藝術品擁有者，負責將其作品或藏品介紹給潛在買家並進行銷售交易。代理人通常擁有專業的藝術知識和市場經驗，可以協助藝術家或藏家進行藝術品議價、展覽和推廣等方面的工作。代理銷售的面向很廣包括網上拍賣、藝術展覽、私人拍賣會、二手交易等。代理人在銷售過程中通常會向買家提供有關藝術品的詳細信息，如作品來源、購買證明、保證書等背景資料和相關文書佐證，讓買家更清楚的了解到投資與收藏價值提升欣賞藝術品的價值與保障作品價值。在銷售過程中，代理人通常會收取一定比例的佣金作為報酬。

◎**藝術品交易**｜藝術經紀人需要媒合藝術品的交易，包括藝術品的估價、議價、説明、交易、條件的商議、買賣合約的簽署等，確保藝術品的交易過程合法、公正和安全。

◎**發掘新星藝術家**｜藝術經紀人需要經常尋找新的商品、藝術家，了解他們的風格和作品數量，為客戶提供代理或經銷，發現潛在的市場需求和商業機會，為自己的事業發展開拓新的前景。

◎**探索新的藝術領域和市場**｜藝術經紀人需要不斷探索新的藝術領域和市場，了解最新的藝術趨勢和潮流，開拓新的商業模式和市場前景，為自己提供更多元的發展機會和商機。

作者／林株摘

◎**維護藝術家的形象和聲譽** | 藝術經紀人需要維護藝術家的形象和聲譽，確保藝術家的行為和言論符合道德和法律的要求，並避免任何損害藝術家形象和聲譽的事件發生，因為藝術家的形象與地位很重要！直接影響作品的價值與購買意願。

　　總結來說，藝術經紀人的實作和方向非常多樣，需要根據不同的商品、客戶、藝術家和市場需求進行調整和定位。不過，藝術經紀人更需要具備豐富的藝術知識和商業技能，能夠為有需求的人提供專業的服務。

　　　　　　　　　　　作者／林株楠

藝術市場研究和分析

藝術經紀人需要不斷關注藝術市場的變化和趨勢，掌握市場的最新動向，熟悉市場上的差異、風向、投資者和收藏家的需求等，以便為提供更好的商品與專業。對藝術市場進行調查和分析的過程，旨在了解藝術品的價值、流行趨勢和市場風向、運作方式並為投資者、收藏家、藝術家和藝術機構等提供專業的諮詢。

◎**市場規模和流行趨勢**｜研究市場的規模和流行的趨勢，包括藝術品的銷售額和交易量、成交價等數據，這些都是寶貴的資訊。

◎**藝術品價值和漲跌趨勢**｜分析藝術品的價值和漲跌趨勢，並評估不同種類的藝術品的價值與風險，雖然藝術品的漲跌非你一己之力可以辦到，但你還是可以藉由你的經驗及市場的供需做判斷。

◎**藝術品流通和交易方式**｜研究藝術品的流通和交易方式，包括一般市場的買賣、拍賣、私人交易和網上交易等方式，各總管道都可以嘗試發展。

◎**藝術家和畫廊｜**分析藝術家和畫廊的表現和交易狀況，包括其銷售額、市場佔有率和人氣指數、市場買氣等了解作品的漲跌。

◎**藝術市場趨勢和預測｜**研究藝術市場的趨勢和預測未來的發展方向，可以幫助投資者和收藏家做出更明智的進場時間與出脫時間，作為投資決策。

藝術市場研究和分析的方法包括收集和分析市場數據、參加藝術博覽會、展覽和拍賣、對藝術品進行評估和鑑定、與藝術家和畫廊進行交流等。這些方法可以幫助我們了解藝術市場的動態和趨勢，並做出更好的建議與經營面向和收藏決策。

名草逸峰款／絹本／花下貓嬉

藝術品銷售和投資管理

　　藝術經紀人需要協助客戶、藝術家推廣和銷售作品，同時也需要為投資者提供商品諮詢和銷售服務，如商品維護、管理、保存、保險、包裝、運送等等相關服務，以達到更好的價值回報。

　　藝術品銷售是指將藝術品售出給收藏家或機構的過程。這個過程涉及到許多不同的層面，要特別注意如：藝術品的來源、物件證明、歷史定位和社會背景、現有市場的價值、藝術品的真偽和質量、有無瑕疵等等都要事先說明，以及賣方和買方的交易條件，交易前的檢查、買賣契約的擬定等等都需要謹慎。

　　另一方面，藝術品投資管理是指將藝術品作為一種投資產品來管理和維護。藝術品的價值可以因著名的藝術家、特殊的創作作品、年代或其他因素而上漲或下跌，並且市場需求也隨著時間和趨勢而變化，藝術品投資管理的目標是最大化投資回報，同時保持藝術品的質量和價值。

作者／林株摘

藝術品投資管理通常涉及到從事藝術品收藏的專業人士，例如藝術品投資基金、藝術品顧問和藝術品收藏家。他們可能會使用藝術品作為多樣化投資組合的一部分，並且需要考慮許多風險和機會等因素，例如藝術品的保險、儲存、展覽和交易。藝術品投資管理還可以涉及到藝術品評估和認證，以確定藝術品的真實價值和歷史地位。

除了上述提到的因素外，藝術品銷售和投資管理還需要注意以下幾點：

◎**對藝術品的了解**｜藝術品的價值取決於它們的藝術性和文化背景、學術地位、師承、派別、種類、屬性、畫風等等。因此，銷售和管理藝術品需要對藝術品本身和相關的文化、歷史、社會背景有深入了解，才會增加商品價值。

◎**市場趨勢**｜藝術品經常會隨著市場趨勢和需求炒作而變化。銷售和管理藝術品需要關注市場趨勢，以便為投資者提供準確的市場分析和建議，藝術品不是只漲不跌的，長期持有是對的，但買錯標的放久不見得會增值。

◎**風險管理**｜銷售和管理藝術品涉及到風險管理，包括作品損壞、保存、保險、防盜和藝術品的儲存和運輸，藝術品投資管理還需要考慮市場風險和投資風險，並且需要制定相應的風險管理策略與維護保養問題。

◎**法律和法規問題**｜藝術品銷售和買賣過程都需要注意，作品來源、出處，並遵守相關的法律和規定。例如，藝術品可能涉及到稅務和海關問題，還需要注意知識產權和藝術品真偽的法律問題。

◎**對藝術品的評估**｜對於投資者和收藏家來說，評估藝術品的價值是非常重要的。評估藝術品的價值需要專業知識和經驗去判斷，包括對藝術品市場的了解、對藝術品本身的價值評估以及對相關文化、歷史和社會背景、學術定位的瞭解，才能準確判斷出藝術品的價值。

◎**購買和出售策略**｜銷售和管理藝術品需要制定相應的購買和出售策略。例如，購買藝術品時需要注意進價、購買時間和購買渠道等因素；出售藝術品時需要注意市場行情、買家需求和售價等因素。

◎**藝術品維護和保養**｜藝術品需要定期維護和保養，以確保其保持良好的狀態和價值。藝術品的維護和保養需要專業知識和技術，例如對藝術品的清潔、維修和保存、環境、溫濕度的控制等技術，都要隨時注意不然是會影響藝術品價值。

◎**與藝術家和藝術機構的關係**｜藝術品銷售和投資管理還需要
考慮與藝術家和藝術機構的關係。與藝術家和藝術機構的合
作可以為藝術品銷售和投資管理提供更多的機會和資源，對
藝術家來說作品被博物館、美術館、基金會、財團、國家　級
單位收藏，對藝術家而言都有正面幫助。

　　總之，藝術品銷售和投資管理需要仔細考慮各種因素，並且
需要專業和經驗豐富的人士進行管理和執行。投資者和收藏家
需要通過學習和研究不斷提高自己對藝術品的瞭解和評估能力，
以確保其投資組合的長期價值和穩定性。

讀後筆記……

. .

. .

. .

. .

. .

. .

. .

. .

. .

···

···

···

···

···

···

···

···

···

···

···

. .

. .

. .

. .

. .

. .

. .

. .

. .

讀後筆記……

..

..

..

..

..

..

..

..

..

..

..

...

...

...

...

...

...

...

...

...

作者／林株摘

第二章

專業素養和培養

藝術品展示和宣傳

從專業化角度出發，
探討藝術經紀人的專業素養和培養。

　　藝術經紀人可以參與藝術品展覽和
藝術品展銷活動，以推廣藝術家的作品，
提高作品的知名度和價值。藝術品展覽
和宣傳對於藝術品的銷售和推廣非常重
要。以下是藝術品展覽和宣傳的一些方
面：

展覽策略 |

　　展覽是藝術品展示和宣傳的重要手
段之一。展覽策略需要考慮展覽的主題、
場地、展期、展品選擇、展示方式等因
素。展覽的主題可以根據藝術品的類型、
風格、文化背景、時事等進行造勢，選
擇場地可以選擇博物館、畫廊、展覽中
心，高級的預售屋等地點，展期可以根
據藝術品的特點和市場需求進行選擇，
展品選擇需要根據主題和風格進行選
擇，展示方式需要符合藝術品的特點和
觀眾的需求。

作者／林株摘

線上宣傳 |

網絡和社交媒體的興起為藝術品展示和宣傳提供了新的平台。網絡宣傳包括建立網站、網上展覽、網絡廣告等方式，社交媒體宣傳包括建立社交媒體帳號、發布藝術品信息、與粉絲互動等方式。這些線上宣傳方式可以配合（時勢）、更廣泛地推廣藝術品，增加藝術品的知名度和曝光度。

宣傳素材 |

藝術品宣傳需要配合相應的宣傳素材。宣傳素材包括海報、請柬、文宣、畫冊等。這些宣傳素材需要根據藝術品的特點和宣傳方式進行設計和製作文宣，以吸引觀眾的注意力，並對藝術品進行介紹和推廣。

展示場域 |

展示場域對藝術品展示非常的重要。場域包括展示位置、光線、環境、展示方式等因素。展示位置需要考慮觀眾的視角和距離，光線需要符合藝術品的特點和質感，環境需要營造氛圍和氛圍，展示方式需要根據環境做評估。

教育活動 |

藝術品宣傳還可以通過教育活動進行。教育活動包括講座、工作坊、導覽解說等。通過教育活動與互動性增加黏濁度，可以增強觀眾對藝術品的理解和欣賞，進一步推廣、銷售藝術品。

合作交流 |

　　藝術品宣傳還可以通過合作交流進行。合作交流包括與其他藝術機構、畫廊、博物館、學校等進行合作。通過合作交流，可以擴大藝術品的觀眾群體，增加銷售和推廣的機會。

　　總之，藝術品展銷和宣傳是藝術品銷售和推廣的重要手段之一。透過多種不同的方式和手段進行展示和宣傳，可以更有效地吸引觀眾的注意力，增加藝術品的曝光度和知名度，進而提升藝術品的銷售和價值。

作者／林株摘

作者／林株摘

藝術教育和文化傳承

　　藝術經紀人可以參與藝術教育和文化傳承方面的活動，例如藝術家授課、藝術工作室、導覽解說等，以推廣藝術教育和文化傳承，培養更多的藝術愛好者和專業人才。通過藝術活動、課程、研究等方式來促進人們對藝術的理解和欣賞，培養人們的藝術能力和素養。此外，藝術教育和文化傳承還能夠促進藝術家的創作和發展。藝術教育能夠培養藝術家的想象力、表達能力、創造能力等，幫助他們更好地表達自己的藝術理念和風格；而文化傳承則能夠為藝術家提供更多的靈感和素材，豐富藝術家的創作內容。

藝術與社會公益

　　藝術經紀人可以參與藝術與社會公益活動，例如策劃藝術慈善拍賣等，以回饋社會，同時也提高藝術家的社會影響力和形象。藝術與社會公益是指藝術創作、表演、展示等活動與社會公益事業相結合，藝術展覽和藝術品銷售也可以進行公益活動，比如舉辦藝術品拍賣，將所得善款捐贈給慈善機構，或者將部分藝術品收入用於支持社會公益事業等，不僅可以推動社會進步和福利的發展，同時也可以為藝術和文化的發展提供更多的可能性和商務機會。

　　總體而言，藝術經紀人需要具備豐富的藝術知識、商業技能和市場洞察力，以及優秀的人際關係和協調能力。他們需要與藝術家、投資者、藝術機構、媒體和廠商等多個利益相關方進行合作和溝通，協助藝術家實現其事業目標和發展計劃，同時也需要為客戶獲得更多的商業利益和成就。

2014/4/15 文建會 —— 藝術銀行開幕出席嘉賓大合影

日本國寶／
渡辺崋山款／絹本／
山芙蓉與翡翠鳥

藝術經紀人
對藝術市場的貢獻
和商機

實作 Part 2

作者／廖繼春

藝術經紀人的價值與商機

　　藝術經紀人的價值與商機在於他們能夠為客戶、藝術家提供全方位的服務與經營、管理，在藝術市場交易上發揮關鍵作用。他們需要協助客戶管理事業、推廣作品、保護權益、處理事務與專業問題，並且協助藝術品買賣和展示等工作。此外，他們還需要具備豐富的專業知識和技能，例如藝術品鑑定、市場分析、買賣契約、商品維護和銷售技巧等有一定經驗流程。

　　藝術經紀人的價值在於他們能夠幫助客戶解決問題！創造雙贏。

　　藝術經紀人的商機包括：

1. 從代表客戶或藝術家進行商業買、賣從中獲得佣金。
2. 通過幫助客戶或藝術家提高知名度和市場價值來增加自己的商譽和聲譽。

作者／林株楠

3. 通過與客戶或藝術家建立長期關係，獲得更多商業媒合機會
 和收入。

4. 經由建立和維護自己的人脈，尋找更多商業機會和客戶。

5. 擴大自己的客戶群體，為其他類型的活動或行業提供類似的
 服務，如展銷會、發表會、公益活動、交誼交流等。

在商業層面上，藝術經紀人的工作可以為自己及客戶帶來很多商機。如幫藝術家尋找贊助商和品牌合作夥伴，幫助藝術家與不同產業的公司合作開發文創商品，從而增加藝術家的曝光率和展覽中獲得佣金或代理經紀的費用。藝術經紀人在藝術領域中的價值和商機是不可忽視的。他們可以幫助藝術家建立成功的職業生涯，同時也可以通過他們的工作獲得經營上的成功。

　　然而，要成為一名成功的藝術經紀人，需要具備豐富的經驗和專業知識，包括藝術市場的趨勢、藝術品的價值、商業合作的細節等等。當然良好的人際關係、協調能力和市場敏感度也是成功的藝術經紀人所必須具備的素質。

藝術經紀人對於藝術市場的功能與價值

　　藝術經紀人是專門代表客戶、藝術家管理其事業的專業人員，負責協助藝術家獲得展覽、售賣藝術作品、與媒體和潛在買家進行溝通等任務。以下是藝術經紀人在藝術市場中的功能與價值的詳細說明：

◎**促進藝術家與市場之間的溝通**｜藝術經紀人是藝術家與市場之間的橋樑，負責在藝術家與潛在買家、收藏家、藝廊、博物館等市場參與者之間進行溝通。他們有豐富的藝術市場經驗，能夠提供藝術家關於市場趨勢、定價、展覽機會等方面的建議。

◎**協助藝術家管理其事業**｜藝術經紀人負責協助藝術家管理其事業，包括時間管理、合約協商、作品管理、品牌建立、行銷等方面的事務。這些協助能讓藝術家專注於其創作工作，而不必花費大量時間和精力處理事務。

◎**提供藝術市場分析**｜藝術經紀人對藝術市場有豐富的經驗和知識，能夠分析市場趨勢、需求和藝術家的競爭狀況，這些分析能幫助藝術家了解市場的現況，以便更好地定位自己的作品和市場策略。

◎**協助藝術家獲得更多展覽機會｜**藝術經紀人通常與藝廊、博物館、畫廊、拍賣公司等機構建立了廣泛的互動與交流，他們能夠協助藝術家獲得展覽、拍賣和展示機會。這些機會能讓藝術家的作品被更多的人所認識和欣賞，也能提升其聲譽和市場價值。

　　總的來說，藝術經紀人在藝術市場中扮演著中介的角色，他們可以幫助客戶實現商業和藝術上的交易，同時也可以促進藝術市場的發展和成長，為藝術產業的繁榮做出貢獻。

作者／林株摘

藝術經紀人與客戶的商業模式

藝術經紀人和客戶、藝術家的商業模式是建立在藝術家的才能和創作上的。藝術經紀人的主要職責是為客戶、藝術家經手藝術品的買、賣的工作。

至於協助並代理藝術家與客戶、藝術機構、媒體等建立關係，銷售作品也是服務的範圍。

以下是藝術經紀人和藝術家的商業模式的幾個關鍵方面：

◎**藝術家的創作**｜藝術家是商業模式的核心。他們創作出藝術品，透過這些作品來表達自己的思想、情感和美學觀點，尤其是作品風格與學術地位、師承、得獎資歷、市場定位等等都能加深對藝術家與作品的印象，進而影響作品價值。

◎**經紀人的服務**｜經紀人的主要職責是為客戶提供服務，包括：商品包裝、商品調研、尋找買家、銷售搓合、商品議價、契約擬定、商品運送、維護、保險等等一切總總服務，通過這些服務，經紀人可以獲得更多認同與中介機會當然傭金也不少。

◎**商業合作**｜經紀人可以為客戶、藝術家尋找商業合作機會，例如展覽、拍賣、合作推廣、慈善義賣會等。通過這些合作，藝術家可以獲得更多的曝光率和商業利益。

◎**契約談判**｜有時經紀人還要負責談判和簽署合同，以保護客戶的權益和維護他們的商業利益。這些合約內容可能包括藝

術品銷售、版權、約定條款及保密條款等重要條約與法律關係，應借助律師或有經驗的經紀人協助完成。

◎**藝術品銷售和交易｜**藝術經紀人可以協助客戶、藝術家將他們的藝術品出售給收藏家、藝術機構和私人機構等。這需要經紀人對藝術市場的了解和對藝術品價值的認定與評估能力。經紀人也可以在拍賣會上代表客戶、藝術家出售藝術品一樣有傭金可得。

◎**品牌管理｜**經紀人可以幫助藝術家建立自己的品牌，包括設計網站、社交媒體、媒體宣傳等。透過這些方式，經紀人可以協助藝術家建立良好的聲譽和形象，從而吸引更多的商業機會和粉絲。

◎**藝術家和經紀人之間的分配｜**通常是以合作方式進行最好有契約為憑，合作方式多樣，以雙方合意為準，同常這取決於藝術品的銷售方式和經紀人提供的服務為傭金比例多寡？通常情況下，經紀人會從藝術品銷售中收取一定比例的傭金，這個比例通常是基於合約協商而定。

總之，藝術經紀人和客戶的商業模式是一個複雜的關係，需要建立在互信和合作的基礎上。經紀人的經驗和專業知識可以為客戶提供良好的商業機會和服務，只有兩者密切合作，才能共同享受成果。

作者／林株楠

藝術經紀人對藝術市場的影響與展望

　　藝術經紀人是專業領域的人士，致力於代表客戶及藝術家管理其事業、行銷作品並促成藝術品的銷售。在藝術市場中，他們扮演著至關重要的角色，對市場產生深遠的影響。

　　首先，藝術經紀人能夠幫助藝術家建立自己的品牌形象和聲譽、學術地位等。憑藉豐富的市場經驗和知識，藝術經紀人為藝術家提供專業建議和指導，協助他們擴大知名度、獲得更多機會和關注。藝術經紀人能夠為藝術家開拓新的市場與畫廊、博物館、私人收藏家等各種機構和個人建立良好關係，為藝術家開拓新的市場和客源，使藝術家的作品得到更廣泛的認知與銷售。

　　總的來説，藝術經紀人在藝術市場中扮演著不可替代的角色，他們可以幫助客戶銷售與收購藝術品、協助規劃藝術品的經營、管理，做出專業的建議，當然經紀人也需要不斷提升自己的專業素質和能力，與時俱進地掌握市場趨勢和技術手段，以更好地服務推動藝術市場的發展和進步。

作者／林株楠

藝術經紀人對藝術市場影響有多大？

藝術經紀人在藝術市場中扮演著重要的中介角色，對藝術市場的影響是相當大的。以下是藝術經紀人對藝術市場的影響的一些例子：

市場推廣：藝術經紀人可以通過各種渠道為藝術家推廣作品，如展覽、藝術博覽會、藝術家講座等。他們可以通過自己的人脈關係和專業知識，幫助藝術家將作品推向更廣泛的觀眾和收藏家。

◎**銷售作品**｜藝術經紀人可以作為中間人協助藝術家銷售作品，並且可以幫助藝術家選擇最適合的拍賣會或藝術博覽會進行拍賣，以達到最好的價格。

◎**投資建議**｜藝術經紀人通常對藝術市場有豐富的經驗和知識，因此可以提供客戶投資建議，幫助投資者選擇最適合的藝術品進行投資。

◎**藝術品保值增值**｜藝術經紀人可以通過不斷跟進市場動態，對藝術品進行評估，以確保藝術品的價值得到持續提升。

◎**良好的藝術品管理**｜藝術經紀人可以為藝術家提供良好的藝術品管理服務，包括環境、維護、保養、保險、運輸和展覽、租借等。這些服務可以確保藝術品的安全和保值，提升能見度及市場流通，使得客戶能夠更放心的投資收藏。

◎**對藝術品進行鑑定和評估**｜藝術經紀人可以通過其專業知識和經驗，對藝術品進行鑑定和評估。這可以確保藝術品的真實性和價值，並有助於保護投資者的權益。

◎**藝術市場調研**｜藝術經紀人通常會對藝術市場進行調研，以了解市場趨勢、藝術品的價值和投資者的需求。這些信息可以幫助客戶、藝術家和投資者做出更好的決策，並在藝術市場中取得更大的成功。

　　總體來說，藝術經紀人對藝術市場的影響是非常重要的，他們能夠提供各種服務和專業，幫助客戶、藝術家推廣和銷售作品，幫助投資者選擇最佳的投資選擇，以及保護藝術品的價值和真實性，能夠將藝術家和市場聯繫起來，擴大市場範圍，提高作品價值和收藏價值，進而推動藝術市場的發展和繁榮。

作者／林株楠

..........

..........

..........

..........

..........

..........

..........

..........

..........

..........

......

···

···

···

···

···

···

···

···

···

···

..

..

..

..

..

..

..

..

..

..

..

作者／林株摘

電解化學素

第三章

藝術經紀人的職業與發展

探討了藝術市場的商業機會和
藝術經紀人在商業化發展方面的作用和貢獻。

作者／林株楠

藝術經紀人是由全球華人藝術網負責人林株楠開始推動的代名詞，因應市場需要一個新職稱「藝術經紀人」及具有挑戰性和專業技能的職業。隨著全球文化和藝術市場的不斷發展，藝術經紀人這一職業也越來越受到重視。他們能夠為藝術家提供專業的建議和協助，幫助藝術家建立穩固的事業基礎，提高藝術家的市場價值和競爭力。在這一過程中，藝術經紀人也能夠從中獲得回報，例如代理藝術家的作品銷售過程獲取得佣金等。因此，藝術經紀人這一職業在藝術市場中具有重要的功能和價值。

藝術經紀人的職業發展可以分為以下幾個階段:

學習和實踐 |

藝術經紀人需要具備廣泛的知識和技能,但這些專業技能與專業職能,包括藝術市場的趨勢和商業機會、談判技巧、溝通能力等等。在學習和實習階段,藝術經紀人需要進行大量的研究和實踐,以熟悉藝術市場和職業技能。

建立聯繫和網絡 |

藝術經紀人需要建立聯繫和網絡,與藝術家、客戶、經紀公司、媒體等建立良好的關係。這樣可以為藝術家提供更多的商業機會,同時也可以為藝術經紀人自己的職業發展提供更多的機會。

獲得專業認證和培訓 |

藝術經紀人可以參加專業認證和培訓課程,增強自己的技能和知識。這些課程可以提供有關藝術市場和職業技能的最新信息和趨勢,加強本質學能。

發展自己的品牌 |

藝術經紀人需要建立自己的品牌,並在市場上建立良好的聲譽和形象。這可以幫助他們吸引更多的客戶和藝術家,同時也可以為他們自己的職業發展提供更多的機會。

　　總之，藝術經紀人的職業發展需要不斷學習和進步，同時也需要建立良好的聯繫和網絡，並不斷發展自己的品牌和形象。

　　藝術經紀人的職業發展還可以通過以下方式：

擴大業務範圍 |

　　藝術經紀人可以通過擴大業務範圍來提高自己的職業發展。例如，獨立自主做自由藝術經紀人將業務擴展到不同的藝術領域，或者將業務擴展到國際市場。

探索新的商業模式 |

　　隨著藝術市場的變化，藝術經紀人需要不斷探索新的商業模式，以適應市場的變化。例如，探索較新的線上銷售模式，或者透過社交媒體來推廣藝術家和作品。

建立合作夥伴關係 |

　　藝術經紀人可以與其他相關的機構或組織建立合作夥伴關係，以擴大自己的業務範圍和提高自己的聲譽。

不斷學習和進修 |

　　藝術經紀人需要不斷學習和進修，以掌握最新的市場趨勢和商業模式，並為藝術家提供更好的服務。

土佐光起筆／鶉圖
絹本／淺黃圈

藝術經紀人的商機有多大？

　　藝術經紀人的商機之大是你很難想像的，特別是在現今快速發展的藝術市場上。隨著藝術市場的擴大和多元化，越來越多的藝術家需要專業的管理和代理，而這就為藝術經紀人提供了巨大的商機－中介。以下是一些具體的商機：

代理經紀藝術家 |

　　藝術家需要專業的代表人和經營管理的人，以協助他們拓展商業機會、管理作品的質量、安排展覽事宜、經營藝術市場及銷售等等。因此，藝術經紀人可以提供多面向的服務，並從中獲得報酬。

開發商業機會 |

　　藝術經紀人可以幫助藝術家發掘新的商業機會，例如圖像授權、與商品結合、品牌合作、文創商品開發等等。這些商業機會可以為藝術家與經紀人帶來豐厚的報酬。

藝術品銷售 |

藝術經紀人可以幫助藝術家將他們的作品銷售給收藏家、博物館和藝術機構等等。他們可以通過線上和線下渠道進行銷售，並獲得銷售收益。

廣告和宣傳 |

藝術經紀人可以幫助藝術家進行廣告和宣傳，包括在媒體上發布新聞稿、在社交媒體上推廣藝術家和作品等等。這些服務可以幫助藝術家增加知名度和曝光率，同時也可以為藝術經紀人帶來報酬。

藝術品投資 |

藝術品是一種具有投資價值的資產，而藝術經紀人可以幫助投資者進行藝術品投資，並從中獲得傭金。藝術經紀人需要對藝術市場有深入的了解，以選擇具有潛力的作品和藝術家。

藝術品保險 |

藝術品是一種高價值的資產，需要進行保險以防止損失或損壞。藝術經紀人可以提供藝術品保險的服務，並從中獲得傭金。

教育和培訓 |

　　藝術經紀人可以提供教育和培訓課程，以幫助人們了解藝術市場和投資藝術品的知識和技能。這些課程可以為藝術經紀人帶來額外的收益。

　　總之，藝術經紀人的商機非常豐富，需要對藝術市場有深入的了解和認識，同時也需要具備良好的商業洞察力和溝通能力。隨著藝術市場的不斷發展和創新，藝術經紀人的商機也會不斷增加，為進入這個領域的人們帶來更多的機遇和挑戰。

作者／林株楠

藝術市場的定義和特點

藝術市場是指以藝術品買賣為主要交易對象的市場，這些產品包括了繪畫、雕塑、攝影、音樂、舞蹈、戲劇、電影、文學、設計等。藝術市場是一個高度文化化的市場，其價值不僅體現在經濟層面，還體現在文化、社會和歷史層面。以下是藝術市場的一些特點：

高度文化 |

藝術市場的主要產品是藝術品和文化產品，這些產品具有高度的文化和藝術價值，不僅是商品，也是一種文化和思想的傳承。

價值高昂 |

藝術品和文化產品通常具有高昂的價值，是一種高端消費品。一些藝術品和文化產品被視為投資品，其價值隨著時間的推移而增長。

專業性強|

藝術市場需要專業的人才和機構參與，例如藝術家、藝術經紀人、藝術機構、拍賣行等等。這些專業人才需要具備豐富的藝術知識、市場洞察力和商業技能。

市場波動大|

藝術市場的波動性非常大。藝術品和文化產品的價值受到許多因素的影響，例如經濟、政治、社會和文化等等。因此，藝術市場的風險也較高。

市場多元化|

藝術市場的產品種類非常豐富，包括了繪畫、雕塑、攝影、音樂、舞蹈、戲劇、電影、文學、設計等等。這些產品在市場上的需求也各不相同，因此，藝術市場的商機大，投資風險和機會均很高。

總之，藝術市場是一個高度文化的市場，其產品種類豐富，價值高昂，需要專業的人才和機構參與，相對的藝術市場的波動性較大，但也具有豐富的投資機會。

藝術市場的發展趨勢

　　藝術市場不斷變化和發展由於台灣的藝術市場呈現蓬勃發展的態勢，台灣藝術家和藝術機構在國際上越來越受到重視，許多國際知名的展覽和藝術品拍賣也紛紛在台灣舉辦，吸引了大量的國內外投資者和藏家加上政府積極推動文化創意產業的發展，投資了大量的資金和資源，在藝術市場的培育和發展方面發揮了積極的作用。以下是一些近年來藝術市場的發展趨勢：

在線銷售的增加 |

　　隨著網絡技術的進步和在線交易平台的興起，越來越多的人開始在網上購買藝術品。這種趨勢在疫情期間更加明顯，因為許多藝術家和藝術機構不得不轉向網上進行銷售和展覽。

作者／林株楠

作者／林株楠

多元化的藝術形式 |

　　近年來，藝術市場的形式變得越來越多樣化，從傳統的繪畫、雕塑和攝影，到新媒體藝術、表演藝術和裝置藝術等，藝術形式變得更加多元化。

全球化的藝術市場 |

　　隨著全球化進程的加快，藝術市場變得更加國際化和全球化。越來越多的藝術家和藝術品開始跨越國界進行展覽和銷售，國際拍賣行和畫廊的角色變得越來越重要。

藝術投資的增加 |

　　越來越多的人開始將藝術品作為一種投資方式，因為它們可以在長期內保值或增值。這種趨勢在國際拍賣會上尤其明顯，很多藝術品都被投資者競相搶購。

社交媒體對藝術市場的影響 |

社交媒體的興起對藝術市場產生了重要影響。藝術家和畫廊可以通過社交媒體平台與潛在客戶進行直接溝通和推廣，並且可以通過社交媒體平台來構建自己的品牌和形象。

綠色藝術的興起 |

隨著人們對環境保護和可持續發展的關注度不斷提高，綠色藝術也開始受到關注。綠色藝術指的是以可持續發展為理念的藝術作品，例如使用可再生材料製作的藝術品或者表達環保主題的藝術品。

藝術市場的數據化 |

隨著科技的發展，藝術市場的數據化程度不斷提高。從市場報價、交易數據到藝術品收藏和市場趨勢分析，都可以通過數據來進行更加精確的分析和預測，幫助投資者和收藏家做出更加明智的決策。

藝術品的銷售渠道和方式

藝術品的銷售渠道和方式多種多樣，以下是幾種常見的方式：

畫廊市場 |

畫廊是一個專門展示和銷售藝術品的場所。畫廊的銷售方式通常是由畫廊經紀人負責與潛在客戶溝通和協商，並且通常會為藝術品設定價格和規格。畫廊通常會展示藝術品並提供銷售和推廣服務，這些服務包括展覽、推廣和協助藝術家與買家進行交易，導覽、解說、分享。

畫廊市場的發展與全球藝術市場的繁榮有著密不可分的關係。隨著全球經濟的發展和收入水平的提高，人們對藝術品的需求也越來越高，這促進了畫廊市場的發展。

拍賣市場 |

拍賣行是一個專門舉行藝術品拍賣的機構，通常會聘請專業的拍賣師來進行拍賣。拍賣行的銷售方式通常是通過競標來進行，買家需要在拍賣會上競爭來競標藝術品。拍賣市場的核心是以拍賣的方式出售各種物品，包括藝術品、珠寶、古董、等。拍賣市場的交易是公開透明的，買家和賣家可以在現場或網上參與競標，整個過程都會被監控和記錄

下來。拍賣市場也提供了一個評估和驗證物品真實性和價值的機會，拍賣市場同樣需要專業知識和經驗，尤其是在物品的估值、鑒定和文化歷史方面。

在線交易平台 |

隨著網絡技術的發展，越來越多的藝術品銷售平台開始在線上運營。這些平台可以為藝術家提供線上展示和銷售藝術品的機會，同時也為買家提供方便快捷的購買方式。但是風險偏高，新手不建議輕易嘗試！此外，投資者應該根據自身風險承受能力、投資目標和投資時間等因素，合理選擇交易產品和操作策略。

藝術博覽會 |

藝術展覽會是一個展示和銷售藝術品的活動，通常會有多個畫廊和藝術家參加。這種銷售方式可以讓藝術家和畫廊直接接觸到潛在客戶，並且可以在現場進行直接的交流和銷售。這些展覽可以是為了宣傳和展示特定藝術家或藝術作品，也可以是一個主題性的展覽，集中展示一個特定的藝術流派、主題或風格。然而，藝術展覽會也需要注意保護藝術品的安全和版權，避免盜竊和侵權行為的發生。在欣賞和購買藝術品時，觀眾也應該尊重藝術家和藝術品的版權和價值，避免購買來源不明或價格虛高的作品。

私人交易 |

　　私人交易指的是在個人之間進行的藝術品交易，通常是通過人際網絡或者私人經紀人進行協商和交易。這種銷售方式相對來說比較隱秘，但是買賣雙方可以更加自由地進行協商和交易。但往往會有真偽、詐騙、做局等情事。總之，藝術品的銷售渠道和方式非常多樣化，藝術家和買家可以根據自己的需求和情況選擇最適合自己的銷售方式。

藝術品投資基金 |

　　這種基金通常由專業的基金經理人負責管理，投資於藝術品市場，讓投資人可以通過持有基金份額參與藝術品市場的收益。

加密藝術品 |

　　這是一種使用區塊鏈技術來保證藝術品的真實性和所有權的新興銷售方式。這些藝術品被稱為「非同質化代幣」（NFT），可以通過區塊鏈技術來證明其真實性和獨一無二性。

線上拍賣 |

線上拍賣是一種在網上進行的拍賣方式，可以讓買家和賣家在全球範圍內進行交易。許多著名的拍賣行如佳士得、蘇富比和克里斯蒂都開設了自己的線上拍賣平台。

藝術品租賃 |

藝術品租賃是一種新興的銷售方式，讓買家可以租用藝術品一段時間，而不是購買它。這種方式可以讓買家可以體驗藝術品的美妙，同時也可以減輕買家的負擔。

作者／林株楠

藝術品代理銷售的—流程

藝術品代理銷售是指藝術品代理人代表客戶、表藝術家或收藏家進行藝術品的銷售，為代理人和藝術家或收藏家帶來收益。以下是藝術品代理銷售的流程和策略：

設定目標市場 |

代理人需要先確定目標市場，即哪些人群對藝術品感興趣，哪些地區的藝術市場發展潛力更大，以此來確定銷售策略和方式。

搜集和選擇藝術品 |

代理人需要搜集和選擇符合目標市場需求的藝術品，並對其進行評估和定價。

設計營銷策略 |

代理人需要設計營銷策略，包括展覽、拍賣、線上銷售等方式，來宣傳和銷售藝術品。

訂立代理合約 |

代理人需要與藝術家或收藏家簽訂代理合同，明確代理人的權利和義務、酬勞和賠償等事項。

開發潛在買家 |

代理人需要進行市場調查，找到潛在買家，與他們進行接觸和溝通，推銷藝術品。

協助買家收購 |

代理人需要協助買家完成交易，包括議價、評選、分析、諮詢、協助簽署交易文件等事項。

負責收款和支付 |

代理人需要負責收款和支付事項，包括向藝術家或收藏家支付酬勞，向買家收取費用報酬等。

跟進售後服務 |

代理人需要跟進售後服務，確保買家對藝術品滿意，並提供必要的售後服務，如維修、包裝、運送、保險、換貨等。

總體而言，藝術品代理銷售的成功需要代理人具備良好的市場洞察力和銷售技巧，以及對藝術品的評估和定價能力。同時，代理人也需要確保自身的合法性。

田崎草雲 / 絹本 / 牡丹

多景一攬／冬景山水

藝術品代理銷售的—策略

在藝術品代理銷售中，還有一些具體的策略可以幫助代理人提高銷售效果：

以下是一些藝術品代理銷售的策略：

藝術品的定位｜

代理商需要確定藝術品的定位，例如風格、主題、價值等，以便將其推向適當的市場。了解藝術品的獨特之處並將其定位清晰，有助於代理商更好地銷售和推廣。

市場研究｜

代理商需要對目標市場進行研究，了解該市場的需求和趨勢，從而找到最合適的銷售途徑和策略。例如，某些市場偏好某些特定的風格或主題，類別、屬性、代理商可以根據這些需求來選擇合適的藝術品。

代理關係｜

代理經紀和藝術家需要有代理關係的合作關係，以確保銷售過程順利進行。代理經紀需要理解藝術家的需求和期望，與藝術家一同討論和制定銷售策略，並確保藝術家的利益得到保護。

品牌故事｜

代理商需要為自己和藝術家建立品牌形象，以提高知名度和信譽度。建立品牌需要投入時間和資源整理成品牌故事，包括在社交媒體平台上建立網絡、參加藝術展覽、參與藝術項目等。

客戶關係 |

代理商需要建立良好的客戶關係，以促進藝術品的銷售。代理商可以通過舉辦藝術展覽、建立良好的線上網絡和社群、與現有和潛在客戶進行經常性的溝通等方式來建立客戶關係。

確定適當的價格 |

代理商需要確定適當的藝術品價格，以吸引潛在買家和提高銷售量。藝術品價格的確定需要考慮多種因素，包括藝術品的獨特性、現有市場價格、目標客戶等。

總之，藝術品代理銷售是一個很專業的技能！一般以為自己開過畫廊或事喜歡藝術就可以幫助藝術家進而代理經紀藝術家，這會產生幫倒忙的效果。這是藝術家本身也要注意的問題！

代理銷售中的風險管理和法律問題

　　藝術經紀人在藝術市場中扮演重要的角色，他們負責管理藝術家的事業，促進藝術家的作品在市場中的展示與銷售。他們可以為藝術家提供多方面的支援協助，包括品牌建立、市場推廣、展覽安排、拍賣代理等等。　藝術經紀人的存在可以為藝術家提供更多的商務機會和曝光度，讓更多人了解和欣賞藝術作品。在藝術市場中，藝術經紀人扮演著重要的中介角色，將藝術家和收藏家、拍賣行等市場參與者連接起來，從而推動藝術市場的發展。

　　此外，藝術經紀人還可以影響藝術品的價值和市場趨勢。他們可以通過聯繫收藏家、博物館等重要市場參與者，推動藝術品的銷售和價值上漲。在藝術市場中，藝術經紀人的聲譽和影響力也很重要，因為他們的品牌形象和人脈關係可以影響藝術市場的信任和認可程度。

　　藝術經紀人還可以為藝術家提供專業的建議和指導，幫助他們更好地發展事業和創作。例如，他們可以幫助藝術家選擇最適合的展覽場地和時間，以便讓藝術作品得到最大的曝光和市場關注。同時，藝術經紀人也可以幫助藝術家制定適當的銷售策略和價格，以確保藝術作品能夠在市場上得到公正的價值和評價代理銷售中的風險管理和法律問題，藝術代理銷售中的風險管理和法律問題是非常重要的，以下是一些可能需要注意的風險和法律問題：

藝術品的真偽和來源問題 |

在代理銷售藝術品時，藝術經紀人需要確認客戶的藝術品真偽和來源問題，避免因為出售假貨或瑕疵品或作品來源問題而產生負面影響和法律問題。因此，在代理藝術品銷售前，藝術經紀人需要進行詳細的鑑定和檢查、詢問與確認等工作，以確保藝術品符合市場標準和法律要求。

個人資料和商業祕密等問題 |

藝術代理商在代理銷售過程中可能會收集客戶的個人資料與商業祕密（買／賣）等，需要確保遵守有關商業祕密等和數據保護的法律法規，避免商業祕密等問題。

合約和協議問題 |

藝術代理商需要與客戶簽訂明確的合約和協議，詳細說明銷售條款、價格、付款方式、退換貨政策等重要事項，避免因為合約和協議上的模糊不清而產生糾紛。

法律法規遵循 |

藝術代理商需要遵守相關的法律法規，包括著作權、稅收、進出口和海關等方面的規定。

合約和文件問題｜

代理銷售藝術品時，藝術經紀人需要與藝術家或藝術品持有人簽訂代理合約，確定雙方的權利和義務。代理合同應該明確規定銷售價格、分配比例、風險責任和財務報告等細節，以確保雙方的利益和法律權益得到充分保障。此外，藝術經紀人還需要確認藝術品所有權證明和相關文件的完整性和合法性。

稅務問題｜

在代理銷售藝術品時，藝術經紀人需要了解相關的稅務政策和要求，以確保符合法律要求，避免產生稅務問題和財務風險。例如，代理銷售藝術品時需要注意相關稅務費用，如增值稅、藝術品交易稅等。

如何成為一名
優秀的藝術經紀人

實作 *Part 3*

黒沢久／手繪油畫／翁夫勒風景

藝術經紀人的職責？

　　藝術經紀人除了承擔職責和職能外還有很多功能。例如，他們可以利用自己在藝術領域的影響力來推動社會公益事業，如支持慈善機構、環境保護、人權保障等等，一些藝術經紀人擁有豐富的藝術品保險和鑑定經驗，能夠為藝術家和收藏家提供相關的協助和建議，同時也推廣藝術文化，促進藝術市場的發展，對藝術市場有著不可或缺的作用和貢獻。

　　藝術經紀人的工作責任和職能包括以下方面：

1. **推廣藝術家**：藝術經紀人需要為藝術家設計和實施有效的宣傳和推廣策略，例如在社交媒體上進行推廣、舉辦記者招待會和藝術家交流會等。

2. **維護藝術家的權益和形象**：藝術經紀人需要代表藝術家與其他藝術機構、代表和相關人士進行談判，為藝術家爭取更好的合同條件和收益。同時，藝術經紀人也需要保護藝術家的形象和聲譽，以確保他們的藝術事業不受損害。

3. **協助藝術家的事務管理**：藝術經紀人也需要協助藝術家處理日常事務，例如行程安排、旅遊安排、財務管理等。

4. **協助藝術品買賣和展示**：藝術經紀人在藝術品買賣和展示方面也扮演著重要角色，他們可以協助藝術家尋找買家或藝術代理商，並且為藝術家安排展覽和展示活動，提高他們的知名度和曝光率。

5. **提供藝術市場信息和建議**：藝術經紀人擁有對藝術市場的深入了解和經驗，可以為藝術家和收藏家提供藝術市場的最新信息和建議，幫助他們做出更好的藝術決策。

6. **作為藝術家事業的策劃者和管理者**：藝術經紀人的首要職責是協助藝術家規劃和管理自己的事業發展，包括幫助確定藝術家的風格和方向、安排展覽和演出、與藝術家的代表或發行公司進行談判等。

7. **推廣和宣傳藝術家**：藝術經紀人需要制定和實施有效的推廣和宣傳策略，例如在社交媒體上進行推廣、舉辦記者招待會和藝術家交流會等，以提高藝術家的知名度和曝光率。

8. **維護藝術家的權益和形象**：藝術經紀人代表藝術家與其他藝術機構、代表和相關人士進行談判，為藝術家爭取更好的合同條件和收益。同時，藝術經紀人也需要保護藝術家的形象和聲譽，以確保他們的藝術事業不受損害。

9. **協助藝術家處理事務管理**：藝術經紀人需要協助藝術家處理日常事務，例如行程安排、旅遊安排、財務管理等，讓藝術家能夠更專注地投入到創作中。

10. **促進藝術品買賣和展示**：藝術經紀人在藝術品買賣和展示方面也扮演著重要角色，他們可以協助藝術家尋找買家或藝術代理商，並為藝術家安排展覽和展示活動，提高藝術家的知名度和曝光率。

11. **提供藝術市場信息和建議**：藝術經紀人擁有對藝術市場的深入了解和經驗，可以為藝術家和收藏家提供藝術市場的最新信息和建議，幫助他們做出更好的藝術決策。

12. **溝通和談判能力**：藝術經紀人需要與各方進行溝通和談判，例如藝術家、代表、藝術品收藏家、藝術機構等。良好的溝通和談判能力有助於解決各種糾紛和問題。

13. **藝術品鑑定和市場分析能力**：藝術經紀人需要了解藝術品的市場價值和趨勢，能夠對藝術品進行鑑定和評估，以確保藝術家獲得公正的報酬和回報。

14. **策劃和管理能力**：藝術經紀人需要具備良好的策劃和管理能力，協助藝術家制定和實施事業發展計劃，確保藝術家的事業能夠持續發展和繁榮。

15. **創新和創意能力**：藝術經紀人需要具備創新和創意能力，提供新的藝術方向和發展策略，創造新的藝術市場和商機。

16. **推廣和營銷能力**：藝術經紀人需要具備推廣和營銷能力，協助藝術家進行品牌推廣和營銷，增加藝術家的知名度和影響力。

作者／林株楠

17. **財務管理能力**：藝術經紀人需要具備財務管理能力，協助
 藝術家進行財務規劃和管理，包括預算規劃、成本控制、
 收支管理等，以確保藝術家的財務狀

18. **時間管理和組織能力**：藝術經紀人需要能夠有效地管理自
 己的時間和工作，並組織各種不同的任務和活動。他們需
 要能夠妥善處理多個項目和事務，並且確保所有任務都按
 時完成。

19. **社交和人際關係能力**：藝術經紀人需要擁有良好的社交和
 人際關係能力，能夠與各種人士建立良好的關係，包括藝
 術家、代表、收藏家、藝術機構和其他藝術相關人士。他
 們需要能夠有效地與這些人士溝通和協作，並且建立長期
 的關係。

20. **創意和專業的文書能力**：藝術經紀人需要具備創意和專業的文書能力，能夠撰寫各種商業文件，例如合同、報告和計劃書等。他們需要能夠以清晰、簡潔和具有說服力的方式表達自己的想法和意見。

總之，藝術經紀人需要具備多方面的能力和職責，以便協助藝術家成功地在藝術市場上發展。他們需要擁有廣泛的專業知識和技能，以及靈活運用這些知識和技能的能力。此外，藝術經紀人還需要具備良好的時間管理、社交和人際關係能力，以及創意和專業的文書能力並且能夠靈活運用這些知識和技能，以滿足藝術家的需求，幫助藝術家實現事業發展和藝術成就。

巨匠／川端玉章款／絹本／伽藍山門

藝術經紀人的職能？

　　在職能方面，藝術經紀人需要具備良好的溝通和談判能力，能夠有效地與各方進行溝通和談判，並且解決各種糾紛和問題。他們還需要具備創意和靈活性，能夠適應市場變化和藝術家的需求，以取得成功。藝術經紀人的價值和商機在於他們能夠幫助藝術家實現事業目標，並且在藝術市場上發揮重要作用，開拓商機，推動藝術發展。

　　此外，藝術經紀人也需要具備以下能力：

1. **創意和靈感**：藝術經紀人需要有豐富的創意和靈感，能夠為藝術家制定出獨特的藝術發展方向和策略，並且能夠為他們創造出更多的商機。

2. **組織和管理能力**：藝術經紀人需要具備組織和管理能力，能夠有效地安排藝術家的工作和事務，確保所有的活動和項目

作者／林株楠

都能夠按時完成，並且能夠協調好各方面的資源。

3. **市場分析和預測能力**：藝術經紀人需要對藝術市場有深入的了解和洞察力，能夠分析市場趨勢和變化，並且能夠預測未來的發展方向，以便為藝術家提供更好的建議和支持。

4. **專業知識和技能**：藝術經紀人需要具備專業的藝術知識和技能，包括藝術品鑑定、藝術市場分析、經紀人合同、財務管理、市場推廣等方面的知識和技能。這些知識和技能可以幫助他們更好地協助藝術家管理事業、為藝術家尋找更多的商機。

5. **社交能力**：藝術經紀人需要具備良好的社交能力，能夠建立和維護與藝術界相關人士的關係，包括藝術家、畫廊、拍賣行、藝術愛好者等，以確保藝術家的事業得到更好的發展和推廣。

6. **媒體和公關能力**：藝術經紀人需要具備媒體和公關能力，能夠協助藝術家進行媒體宣傳和公關活動，增加藝術家的曝光度和知名度。

7. **跨文化溝通能力**：藝術經紀人需要具備跨文化溝通能力，能夠在不同的文化環境中與藝術家和其他相關人士進行溝通和協商，避免因文化差異而產生的誤解和衝突。

8. **教育和培訓能力**：藝術經紀人需要具備教育和培訓能力，能夠協助藝術家提升藝術技能和知識水平，提供相關的培訓和教育資源。

9. **創業和商業能力**：藝術經紀人需要具備創業和商業能力，能夠協助藝術家建立自己的品牌和事業，掌握商業機會，實現商業目標。

10. **組織和協調能力**：活動策劃師需要具備良好的組織和協調能力，能夠協助客戶規劃和安排各種活動流程、人員和資源，確保活動順利進行並達到預期效果。

11. **創新和創意能力**：活動策劃師需要具備創新和創意能力，能夠提供獨特的活動設計和主題策略，創造出具有吸引力和影響力的活動內容，吸引更多的參與者和觀眾。

12. **溝通和協商能力**：活動策劃師需要具備良好的溝通和協商能力，能夠與客戶、供應商和相關人員進行溝通和協商，確保活動順利進行並滿足客戶需求。

13. **預算和財務管理能力**：活動策劃師需要具備預算和財務管理能力，能夠制定合理的預算計劃和控制費用，確保活動在客戶財務預算範圍內進行。

14. **項目管理和時間管理能力**：活動策劃師需要具備項目管理和時間管理能力，能夠有效地規劃和管理活動項目進度和時間，確保活動按時完成並達到預期目標。

此外，藝術經紀人還可以通過其他方式獲得商機，例如舉辦展覽、舉辦藝術品拍賣等。他們可以通過這些方式向更多人展示自己的專業知識和服務，吸引更多的客戶和投資者。

總之，活動策劃師需要具備全面的專業知識和技能，包括組織和協調能力、創新和創意能力、溝通和協商能力、預算和財務管理能力、項目管理和時間管理能力等，才能夠成功地規劃和執行各種活動。

紅木軸頭／田能村竹田款／手繪／牧

藝術經紀人的價值和商機也非常重要。隨著藝術市場的不斷擴大和國際化，藝術家的價值和知名度也不斷提高，藝術品市場的競爭也越來越激烈。因此，藝術經紀人的角色變得越來越重要，他們可以幫助藝術家在市場上取得成功，並且從中獲得豐厚的報酬。

　　藝術經紀人可以通過幾種方式獲得報酬，包括佣金、固定費用和獎勵等。佣金是最常見的報酬方式，藝術經紀人可以從藝術品銷售中獲得一定比例的佣金。固定費用是另一種報酬方式，藝術經紀人可以與藝術家簽訂固定合同，為他們提供長期的支持和服務，並且獲得固定費用。獎勵是另一種常見的報酬方式，當藝術家取得重要的成就或銷售高價值的藝術品時，藝術經紀人可以從中獲得一定比例的獎勵。

　　總的來說，藝術經紀人的價值和商機非常大。他們可以幫助藝術家管理自己的事業，為他們尋找更多的商機和機會，並且協助他們在藝術市場上取得成功。同時，藝術經紀人也可以為收藏家提供有關藝術市場的最新信息和建議，幫助他們做出更好的藝術投資決策。同時，藝術經紀人也可以從中獲得豐厚的報酬和商機。

谷文晁款／絹本／淡彩山水

讀後筆記⋯⋯

· ·

· ·

· ·

· ·

· ·

· ·

· ·

· ·

· ·

讀後筆記……

..

..

..

..

..

..

..

..

..

讀後筆記……

· ·

· ·

· ·

· ·

· ·

· ·

· ·

· ·

· ·

作者／林株摘

第四章

國際市場中的
定位和角色

藝術經紀人的歷史和發展

探討了藝術經紀人在國際市場中的地位和作用，
分析國際化對藝術經紀人的挑戰和機遇。

　　藝術經紀人的歷史和發展是一段相對較短的故事，自 20 世紀初期開始發展。在過去，藝術家通常是自給自足的，需要獨立負責藝術事業和生計，包括藝術品的創作、展示、潛在客戶的接觸和談判等。隨著藝術市場的成熟和複雜化，台中市書畫美術人員職業工會的理事長－林株楠先生在 2004 年創立「全球華人藝術網有限公司」當時是台灣最大的入口網站，他就意識到市場需要專業的人來協處理 － 中介這塊大餅，林株楠就在台灣藝術大學開課教學推廣－藝術經紀人，這促成了藝術經紀人的職業誕生。

　　起初，藝術經紀人的工作是協助藝術家與潛在的買家和收藏家接觸和談判。隨著市場和行業的發展，藝術經紀人的角色也逐漸擴大和多樣化。現代藝術經紀人不僅協助客戶、藝術家與買家談判和促成銷售，還可以幫助藝術家建立品牌形象、管理藝術事業、制定策略和計劃等。他們也可以幫助藝術家舉辦展覽、參加藝術展覽會和招待會、安排媒體採訪等。

　　隨著全球化和科技的進步，藝術經紀人的工作也變得更加複雜和多樣化。現代藝術經紀人需要具備深入的市場知識、跨文

作者／林株楠

化交流的能力、藝術品鑑賞的技能和專業的管理技能等。他們需要善於利用數字化和網絡化的工具，拓展客戶群體和開拓新市場，同時也注重藝術市場的可持續發展和社會責任。

隨著藝術行業競爭加劇，藝術經紀人面臨越來越多的挑戰和壓力。市場不穩定、客戶變化、作品品質和價值等都可能對藝術經紀人的工作造成影響。

因此，藝術經紀人的角色和責任也可能因國家和地區的不同而異。例如，在一些國家，藝術經紀人需要遵守藝術市場的法律法規和道德標準，確保藝術品的合法性和真實性。在其他地方，藝術經紀人可能需要更多地扮演藝術教育和普及的角色，為大眾提供藝術品欣賞和鑑賞的機會和知識。

藝術經紀人擁有豐富的藝術市場知識和經驗，能夠為藝術家和收藏家提供最新的市場信息和專業建議，以協助他們做出更好的藝術決策。在藝術市場中，藝術經紀人扮演著不可或缺的角色，涉及到藝術家事業發展和市場運作的各個方面。

對於藝術家來說，藝術經紀人可以幫助他們發展事業，尋找展示和銷售藝術品的機會，與藝術品收藏家建立關係，以及提供專業的藝術品鑑定和保險服務。對於收藏家來說，藝術經紀人可以提供關於藝術品市場和價值的信息和建議，幫助他們做出更好的投資決策。

如果您有藝術品交易的需求，建議您可以考慮找一位經驗豐富的藝術經紀人協助。在選擇藝術經紀人時，您可以參考以下建議：

尋找有豐富經驗的經紀人 |

一位經驗豐富的藝術經紀人可以為您提供更專業的建議和協助，例：如何挑選、商品價值、議價空間、物件分析、真偽問題、保存問題、等等提供經驗分享。

確認其專業背景和能力 |

選擇一位專業背景和能力優秀的藝術經紀人能夠為您的藝術交易提供更有保障的服務，不要問道於盲！找到一位自稱藝術經紀人的新手？！。

詢問其過往客戶的交易經驗 |

詢問藝術經紀人的過往客戶交易經驗可以幫助您更好地評估其能力和信譽，必盡你要的是他的經驗法則而不是年紀。

注意協議內容和費用｜

在和藝術經紀人簽訂協議前，一定要仔細閱讀協議內容，確認自己的權益和責任。同時，也要了解藝術經紀人的費用和收費方式，避免產生不必要的爭議。

總的來說，藝術經紀人是藝術市場中非常重要的一環，他們的存在可以為藝術家和收藏家提供很多支持和協助。如果您需要在藝術市場中進行藝術品交易，不妨考慮找一位經驗豐富的藝術經紀人協助，這樣可以更好地保護自己的權益，提高交易成功的機率。

作者／林株楠

藝術經紀人的定義和角色

　　藝術經紀人是一個專門從事藝術品買賣、銷售、展示、促銷、宣傳和管理的專業人士。他們的主要角色是協助客戶、藝術家展示和銷售、買賣作品，同時為藝術機構和收藏家提供適合的藝術品和藝術服務，以達到雙贏的目標。

　　藝術經紀人的定義包括多個範疇，如藝術品收購、展覽、買賣、投資、藝術品保管和運輸等。通常需要具備相關的藝術教育背景和相關工作經驗，以及豐富的藝術品知識和經驗。

　　藝術經紀人的角色可以分為以下幾個方面：

一・協助客戶、藝術家處理事務 ▏

　　藝術經紀人可以協助客戶、藝術家處理事務，從而讓藝術家能夠專注於藝術創作本身，不必擔心繁雜的行政和商業事務。以下是藝術經紀人可以提供的一些管理事務方面的服務：

■ **日常事務處理**：藝術經紀人可以幫助藝術家處理日常事務，例如回覆郵件、安排會議、商務接洽等等。這些事務可能是相對瑣碎和耗時的，藝術家可以把這些事情委託給經紀人，以便更好地專注於藝術創作 \。

■ **商業事務管理**：藝術經紀人可以幫助藝術家處理商業事務，例如代理銷售、簽訂合同、協調項目、開展市場、展期規劃活動等等。他們可以利用自己的專業知識和經驗，幫助藝術家開拓市場，拓展商業機會。

葉火城／油畫

■ **策展和展覽管理：**藝術經紀人可以協助藝術家策展和處理展
覽事務，確保展覽順利進行，吸引更多觀眾和媒體關注。他
們可以幫助藝術家規劃展覽主題、選擇展品、籌劃展覽場地、
協調展覽、規畫邀請名人出席活動、慈善活動等等。

■ **市場和品牌管理：**藝術經紀人可以協助藝術家管理自己的品
牌和形象，在市場上建立良好的聲譽和形象。他們可以幫助
藝術家制定市場營銷策略、管理社交媒體、協調媒體關係、
規劃每年度的市場銷售份額等等。

二 · 管理藝術家的事業發展 |

　　藝術經紀人可以協助藝術家管理事業發展，並且通過幫助他們擴大知名度和提高聲譽，讓藝術家取得更多的商業機會。以下是藝術經紀人可以提供的一些管理藝術家事業發展方面的服務：

■ **市場分析和定位：**藝術經紀人可以通過市場分析和定位，幫助藝術家找到自己的市場定位和目標受眾。他們可以通過對市場趨勢的研究和分析，幫助藝術家更好地了解自己所處的市場環境，以及目標受眾的需求和偏好。

■ **商業發展策略：**藝術經紀人可以根據藝術家的事業發展需求，制定出適合的商業發展策略。這些策略可以包括市場營銷、品牌建設、公共關係等等，以便藝術家能夠更好地開展商業活動和管理自己的事業。

■ **活動和項目管理：**藝術經紀人可以幫助藝術家籌劃和管理各種活動和項目，以增加藝術家的曝光度和知名度。這些活動和項目可以包括展覽、演出、講座、簽書會、慈善義賣、教學等等，以便讓更多的觀眾和粉絲了解藝術家的作品和風格。

作者／林株楠

■ **聯繫和協調**：藝術經紀人可以幫助藝術家聯繫和協調各種合作機會，包括與畫廊、博物館、藝術機構和商業合作夥伴的合作。他們可以利用自己的人脈和網絡，幫助藝術家獲得更多的商業機會和展示機會。

■ **媒體關係**：藝術經紀人可以幫助藝術家管理社交媒體經營，並且可以制定出相應的社交媒體營銷策略，以便讓藝術家能夠在社交媒體上建立良好的形象和聲譽。

三‧推廣和宣傳

　　在藝術市場中，推廣和宣傳是非常重要的一個方面。良好的推廣和宣傳可以讓更多的人認識藝術家和他們的作品，增加藝術品的曝光度，提高藝術品的價值和市場需求達到銷售的目的。以下是一些藝術推廣和宣傳的方法：

江戶巨匠／
谷文晁款／
巨幅／絹本／
牡丹錦雞

■ **展覽：**展覽是最常見的藝術推廣和宣傳方式之一。藝術家可以通過參加各種展覽，如畫廊展、藝術博覽會、藝術展覽等，來展示自己的作品，吸引觀眾和收藏家的注意力，擴大藝術家和作品的知名度。

■ **媒體宣傳：**藝術家可以通過報紙、雜誌、電視、網絡等各種媒體進行宣傳。通過專訪、報道等方式、畫冊書籍，讓更多的人認識藝術家和作品。

■ **社交媒體：**隨著社交媒體的普及，越來越多的藝術家開始利用社交媒體平台進行推廣和宣傳。通過 Facebook、Instagram、Twitter 等社交媒體平台，藝術家可以與觀眾和收藏家建立更緊密的聯繫，分享自己的作品和創作過程。

■ **合作推廣：**藝術家可以與其他藝術家、畫廊、文化機構等合作進行推廣。透過這種方式，藝術家可以利用其他機構的資源和聲譽來增加自己的知名度和影響力。

■ **藝術品出版：**藝術家可以通過出版物來宣傳自己的作品。出版可以包括藝術品圖錄、藝術家傳記、藝術品評論、畫冊等，這些出版物可以被廣泛的散布和閱讀，讓更多的人認識藝術家和他們的作品。

■ **參加活動：**藝術家可以參加各種社區活動、藝術節、講座等活動，透過這些活動來宣傳自己的作品。這些活動可以讓藝術家與觀眾建立更親密的關係，讓觀眾更加熟悉藝術家和作品。

内田逸郎／青楓翠鳥

四·買賣藝術品 |

在藝術市場中，推廣和宣傳是非常重要的一個方面。良好的推廣和宣傳可以讓更多的人認識藝術家和他們的作品，增加藝術品的曝光度，提高藝術品的價值和市場需求。以下是一些藝術推廣和宣傳的方法：

藝術品買賣是藝術市場的核心活動之一。藝術品經紀人可以在此過程中發揮重要作用。他們可以為收藏家和機構提供優質的藝術品，並在買賣過程中提供專業建議，還可以幫助藝術家在市場上建立聲譽，為他的作品爭取更好的價格。

藝術品買賣的過程通常包括以下幾個步驟：

■ **評估：** 藝術品經紀人可以幫助買或賣家評估一件藝術品的價值和真實性。他們可以協助分析藝術品的歷史和背景，並與專業鑑定師和藝術品專家合作進行鑑定。

■ **推薦**：藝術品經紀人可以向買家介紹符合其收藏偏好的藝術品，或向藝術家介紹有興趣購買其作品的收藏家。

■ **協調**：藝術品經紀人可以協調買家和賣家之間的交易，確保交易順利進行，並為雙方提供必要的法律和金融建議。

■ **管理**：藝術品經紀人可以協助買家處理其藝術品收藏，包括運輸、保險和展覽等方面。

■ **市場研究**：藝術品經紀人可以協助買家和賣家了解藝術市場的趨勢和變化，以做出更好的投資和銷售決策。

　　總之，藝術品經紀人在藝術品買賣過程中可以提供全面的服務，從評估、推薦到協調、處理和市場研究等各方面為買家和賣家提供專業支持。

五 · 處理藝術品

處理藝術品是藝術品經紀人的另一個重要任務。藝術品經紀人可以為藝術家和收藏家提供以下服務：

■ **藝術品保管：**藝術品經紀人可以幫助藝術家和收藏家選擇合適的儲存場所，並提供相關的保險和安全措施，確保藝術品的安全和完整。

■ **藝術品運輸：**藝術品經紀人可以安排專業的運輸公司，負責藝術品的包裝、運輸和處理，確保藝術品在運輸過程中不受損壞。

■ **藝術品展覽：**藝術品經紀人可以幫助藝術家和收藏家選擇合適的展示場所和方式，以最佳的方式展示藝術品。

■ **藝術品維護：**藝術品經紀人可以提供藝術品的維護建議和服務，包括清潔、修復和保存等方面知識。

■ **藝術品管理系統：**藝術品經紀人可以建立藝術品管理系統，以追蹤藝術品的歷史、保管和展示狀態，並提供相應的報告和建議。

■ **藝術品估值：**藝術品經紀人可以幫助藝術家和收藏家進行藝術品估值，確定藝術品的價值和市場價值評估。

■ **藝術品交易：**藝術品經紀人可以協助藝術家和收藏家進行藝術品的買賣交易，包括尋找合適的買家和賣家、協調交易及議價空間和買賣契約、相關資料調查等方面。

作者／林株楠

■ **藝術品收藏策略：**藝術品經紀人可以幫助客戶、收藏家制定藝術品收藏策略，根據收藏家的喜好和目標，選擇適合的藝術品類型、風格和時期，價位商品選擇投資項目等。

■ **藝術品投資建議：**藝術品經紀人可以提供藝術品投資建議，幫助收藏家選擇具有投資價值和增值潛力的藝術品做諮詢、評估報告。

■ **藝術品市場研究：**藝術品經紀人可以定期研究藝術品市場趨勢和動態，為藝術家和收藏家提供相關的市場分析和建議。

　　總之，藝術品經紀人的管理藝術品工作是多方面的，需要專業知識和豐富經驗。通過他們的努力，藝術品可以被更好地管理、保存、展示和推廣，同時為藝術家和收藏家帶來更好的增值空間和收益。

作者／林株楠

六・推動藝術品收藏和投資 |

　　藝術經紀人可以為收藏家提供藝術品收藏和投資方面的建議，透過分析市場趨勢、認識收藏家的喜好以及評估藝術品的價值，市場的佔有率提供給客戶、投資者意見和建議，並協助客戶購買藝術品時應注意的細節與風險。此外，藝術經紀人還可以安排展覽和拍賣等活動，提高藝術品的知名度和價值，為投資者獲得更高的回報。同時，也可以協助藝術家提高作品的價值和知名度，讓其作品更具投資價值。

　　他們可以通過以下方式來實現：

■ **藝術品收藏和投資諮詢：**藝術品經紀人可以向收藏家提供諮詢服務，幫助他們選擇適合的藝術品收藏和投資方向。他們可以提供關於藝術市場的最新資訊，介紹藝術家的作品和風格，以及分析藝術品的投資潛力提升收藏價值。

■ **藝術品展示和銷售：**藝術品經紀人可以協助藝術家和收藏家展示和銷售藝術品。他們可以安排藝術品展覽和拍賣會，尋找合適的展示場地和交易平台，吸引更多的潛在買家和投資者，關注與接觸的機會。

■ **藝術品資產配置**：藝術品經紀人可以幫助投資者進行藝術品資產配置，將藝術品投資作為投資組合的一部分，降低風險又可增加收入與鑑賞能力，實現收益最大化。

■ **藝術品投資基金**：藝術品經紀人可以通過成立藝術品投資基金，為投資者提供更加便利和專業的投資服務。投資者可以通過購買基金份額來參與藝術品投資，由專業團隊進行管理和運營。

岡本大更款／絹本／南極仙翁 ▶

七 · 與藝術家和機構洽商

藝術經紀人可以代表藝術家或藝術機構進行洽商，與其他藝術家、機構或收藏家進行藝術品交流和合作。在這方面，藝術經紀人的角色類似於中介人，他們能夠建立關係網絡，促進藝術市場的交流和合作。

具體來說，藝術經紀人可以代表藝術家進行藝術品的展覽和銷售，與藝術機構或藝術品店進行洽商，達成展覽或銷售協議。藝術經紀人還可以代表藝術機構進行藝術品收藏和展覽的策劃和籌備工作，與其他機構或藝術家進行合作和交流，幫助他們更好地開展藝術事業。

作為藝術經紀人，與藝術家和機構協商是其日常工作的重要部分。以下是一些建議，可以幫助藝術經紀人成功地進行協商：

- **建立良好的溝通和信任關係**：藝術家和機構都需要感覺到自己被尊重和信任，因此建立良好的溝通和信任關係是成功協商的關鍵。

- **清晰地定義目標和期望**：在協商之前，需要明確地定義目標和期望，以確保雙方在協商過程中都明確地了解對方的需求和要求。

- **善於妥協**：在協商中，不可能每個人都得到自己想要的，因此藝術經紀人需要善於妥協，尋找雙方都可以接受的解決方案。

熟悉相關的法律和條款：藝術經紀人需要熟悉相關的法律和條款，以確保協商的過程和結果都是合法和公正的。

保持冷靜和專業：協商過程中可能會出現一些困難和挑戰，藝術經紀人需要保持冷靜和專業，以確保協商的成功和維護自己的形象和信譽。

- **優秀的人際關係技能**：藝術經紀人需要與各種人打交道，包括藝術家、機構、媒體和觀眾等，因此需要具備良好的人際關係技能，以建立良好的關係和合作。

- **熟悉藝術市場**：藝術經紀人需要熟悉藝術市場的趨勢和發展，以便更好地了解藝術家和買家、機構的需求和要求，並為他們提供更好的服務。

卓越的時間管理能力：藝術經紀人需要同時處理多個任務和項目，因此需要卓越的時間管理能力，以確保所有事務都得到妥善處理，並且不會忽略任何重要的事情。

敏銳的商業頭腦：藝術經紀人需要具備敏銳的商業頭腦，以便發現商機和開發新的市場，並為藝術家和機構提供更多的商業價值。

中华文化论坛

2016年11月21-23日 北京

主办单位：北京大学
协办单位：中华全国台湾同胞联谊会、旺旺中时媒体集团、台湾竞争力论坛学会
中国评论通讯社、中评智库基金会、全国高校国际政治研究会
承办单位：北京大学台湾研究院、文化部·北京大学两岸文化研究基地

作者／林株楠

- **決策能力：**藝術經紀人需要能夠迅速做出決策，以應對各種情況和挑戰，並為藝術家和機構提供最好的建議和解決方案。

- **處理問題的能力：**藝術經紀人需要能夠處理各種問題和挑戰，包括財務、行政、法律和人事等方面的問題，以確保一切順利運作。

- **創新思維：**藝術經紀人需要有創新思維，能夠提出新的想法和方法，以滿足藝術家和機構的需求和要求，同時也需要不斷地學習和成長，以應對不斷變化的市場和需求。

　　總之，藝術經紀人需要具備溝通能力、決策能力、處理問題的能力和創新思維，以幫助他們更好地協商，提供更好的服務，並創造更多的商機。

八・建立藝術家和品牌合作關係 |

藝術經紀人也可以幫助藝術家建立與品牌的合作關係，從而將藝術家的作品結合文創商品並提高其知名度和收入，與品牌的合作形式可以包括：

■ **產品設計合作：**授權將作品圖像與品牌合作設計產品，例如服裝、手袋、珠寶等，藝術家可以將自己的設計融入產品當中，從而為品牌帶來獨特的藝術元素，同時也能夠為藝術家帶來商業價值。

■ **品牌廣告合作：**藝術家可以與品牌合作製作廣告，例如品牌形象廣告、產品推廣廣告等。藝術家可以為廣告帶來藝術元素，同時品牌也能夠通過藝術家的形象提高品牌知名度。

■ **品牌活動合作：**藝術家可以參與品牌舉辦的活動，例如展覽、時裝秀、派對等。藝術家可以在活動中展示自己的作品，同時也能夠與品牌進行合作，從而為自己的藝術事業帶來更多的曝光和商業機會。

■ **社交媒體合作：**藝術家可以與品牌合作在社交媒體上進行推廣，例如在品牌的官方帳號上分享自己的作品或進行線上互動。這樣可以為品牌帶來更多的關注度和粉絲，同時也能夠提高藝術家的知名度和粉絲數量。

總的來說，作品與品牌的合作可以為藝術家帶來文創的商業價值和曝光機會，同時也可以為品牌帶來獨特的藝術元素，從而提高品牌形象和知名度。藝術經紀人可以協助藝術家與品牌進行合作，從而促進藝術家事業的發展。

九 · 藝術品市場分析和研究 |

　　藝術經紀人在管理和推廣藝術品時需要進行市場分析和研究，以了解藝術市場的趨勢和變化，並根據市場情況調整策略和決策。

　　首先，藝術經紀人需要了解市場的需求和趨勢，掌握市場上流行的藝術風格和流派，以及收藏家和投資者對不同藝術品的偏好和價值觀。這需要藝術經紀人熟悉當代藝術潮流和經典藝術作品，以及參加藝術展覽和拍賣會等活動，與藝術市場的相關人士進行交流和了解。

　　其次，藝術經紀人需要掌握藝術品的價值和市場行情，了解藝術品的流通和交易方式，以及各種藝術品交易市場的特點和趨勢。這需要藝術經紀人具備一定的經濟學和金融知識，能夠對藝術品市場進行深入分析和研究。

　　藝術經紀人還需要對當地和國際藝術政策和法規有一定的了解，以便遵循當地法規，保護藝術品的合法權益，以及為藝術家和收藏家提供有關藝術品管理和交易的建議和指導。

　　藝術品市場分析和研究可以協助藝術經紀人更好地理解藝術市場趨勢和投資價值，進而制定更有效的策略。這些研究通常包括藝術市場的現狀、藝術品的價值、未來的發展趨勢以及競爭對手的情況等。透過這些研究，藝術經紀人可以更好地了解投資人和收藏家對於藝術品的需求和偏好，進而提供更精確的建議和服務。

　　在進行藝術品市場分析和研究時，藝術經紀人需要考慮多個因素。首先，他們需要了解不同類型的藝術品市場，例如當代藝術市場、古董市場和拍賣市場等，並了解市場的現況和趨勢。其次，他們需要了解不同類型的藝術品之間的價值關係，例如油畫、版畫、攝影等，以及不同風格和流派之間的價值差異。還需要注意到藝術品的歷史和背景，例如某些作品的重要性和歷史背景，以及這些作品對於特定藝術家、時代或風格的代表性。

總的來說，藝術品市場分析和研究對於藝術經紀人來說是一個非常重要的工作，它可以幫助他們更好地理解藝術市場和藝術品的價值，進而提供更好的建議和服務，並幫助他們的客戶做出更明智的決策。

十‧提供建議和支持 |

　　藝術經紀人通常會為客戶、藝術家提供專業的諮詢與建議，幫助他們在職業生涯中取得成功。這包括提供藝術創作上的建議、財務管理上的支持以及解決各種問題的能力。作為藝術經紀人，您可以提供以下幾方面的建議和支持，幫助藝術家實現商業和藝術上的成功：

■ **策略規劃**：根據藝術家的獨特風格和市場需求，制定適合其的營銷策略和規劃，幫助其擴大曝光和市場份額。

■ **廣告和品牌合作**：建立與品牌的合作關係，幫助藝術家為品牌設計創意廣告、獨特的產品和活動，從而提高其知名度和商業價值。

■ **藝術作品推廣**：利用社交媒體和其他平台，定期宣傳和推廣藝術家的作品，增加其曝光率和影響力。

■ **管理和保護知識產權**：幫助藝術家保護其智慧財產權，避免知識產權的盜用和侵權行為，從而保護其商業和藝術上的利益。

沈銓／
榴猴仙桃／
圖軸

■ **人際網絡**：作為藝術家的名人，
藝術家還可以利用他們的人際網絡，為
藝術家建立更重要的藝壇連結，提供其
他更多未來藝術上的機會和名作。

■ **知曉藝壇動和名譽**：做的藝術家
需要、熟悉和種種各種活動、
例如藝術展覽、藝術研討會等，
藝術家即能隨著，從而提升和藝
術家的曝光和和顯得重要。

■ **增加和藝術名**：為藝術家增加他
更明的和藝術名，從而提供其經
驗上的本持，做的他們開眼見自
己的藝術修養。

■ **藝術教育和培訓**：提供藝術家
重業的實訓和藝術教育，以幫
助他們達持更久未來的創作能力
和藝術技巧。

■ **交流和互動**：作為藝術經紀人，
能可以促進藝術家之間的交流
和互動，從而種更藝術家發現的
發展和連步。

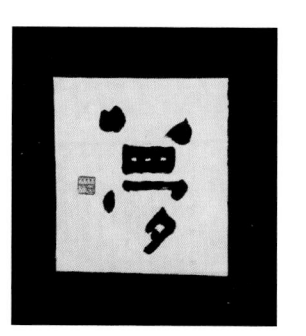

作者／林株楠

總之，作為藝術經紀人，您可以提供各種形式的建議和支持，以幫助藝術家實現商業和藝術上的成功。通過建立良好的關係，與藝術家合作，您可以幫助他們開發其藝術事業，同時也可以在藝術市場上實現可持續的商業成功。

十一 · 維護良好的人際關係 |

藝術經紀人需要與客戶、藝術家、收藏家、藝術機構和其他藝術專業人士保持良好的人際關係，這有助於促進藝術家的事業發展和成功。

作為藝術經紀人，維護良好的人際關係是非常重要的，因為這不僅有助於建立長期的合作關係，還能讓您更好地瞭解和滿足藝術家和客戶的需求。以下是一些建議，可以幫助您維護良好的人際關係：

- **瞭解和尊重藝術家和客戶的需求**：藝術家和客戶有不同的需求和期望，您需要認真傾聽他們的想法和意見，了解他們的需求和期望，從而提供更好的服務和建議。

- **建立良好的溝通渠道**：良好的溝通是維護良好人際關係的關鍵。您需要確保與藝術家和客戶之間建立良好的溝通渠道，及時回應他們的問題和疑慮，以確保他們的需求得到滿足。

作者／林株楠

■ **保持專業和友善態度**：您需要以專業和友善的態度對待藝術家和客戶，並確保您的行為和言語都是得體和尊重的。如果出現任何問題或衝突，請以冷靜和專業的態度處理。

■ **建立長期的合作關係**：長期的合作關係可以增強信任和理解，從而提高合作的效率和成功率。您需要投入時間和精力來建立長期的關係，例如定期與藝術家和客戶交流，關心他們的動向和發展，並提供建議和支持。

■ **建立良好的信譽和口碑**：良好的信譽和口碑是吸引更多藝術家和客戶的關鍵。通過提供高質量的服務和產品，以及遵守承諾和協議，您可以建立良好的信譽和口碑，讓藝術家和客戶願意信任和合作。

■ **了解藝術市場和趨勢**：藝術市場和趨勢經常在變化，您需要了解市場和趨勢的變化，並為藝術家提供相應的建議和支

持。這樣不僅可以增加藝術家的商業成功，還可以讓您的工作更具競爭力。

■ **建立社交網絡：**社交網絡可以為您提供更多的機會，例如與其他藝術經紀人、藝術機構和藝術愛好者建立聯繫和關係，進而拓展您的客戶群和藝術家資源。

■ **持續學習和提高：**藝術市場和趨勢經常在變化，您需要持續學習和提高，以跟上市場和趨勢的變化。這可以通過參加行業會議、研討會、藝術展覽和學術講座等方式實現。

總之，維護良好的人際關係是藝術經紀人成功的關鍵之一，同時還需要建立良好的信譽和口碑，了解藝術市場和趨勢，建立社交網絡，以及持續學習和提高。這樣可以幫助您成為成功的藝術經紀人，為藝術家和客戶提供更好的服務和支持。

十二 · 提供諮詢和建議 |

　　藝術經紀人可以根據對藝術市場的了解和經驗，提供諮詢和建議，幫助藝術家和收藏家做出更好的決策與共識。例如，提供關於藝術品價值、購買和鑑定的建議，並協助藝術家和收藏家在議價與買賣過程中順利完成。

　　作為藝術經紀人，可以通過提供諮詢和建議，為藝術家和客戶提供更好的服務和專業。以下是一些建議和諮詢的方式：

■ **提供藝術市場和趨勢的建議**：您可以通過了解當前的藝術市場和趨勢，為藝術家提供建議和支持。例如，您可以提供關於市場需求的信息，藝術品的銷售策略和定價建議，以及展覽和藝術活動的建議等。

■ **提供對藝術品的評估和定位建議**：作為藝術經紀人，您需要能夠評估藝術品的價值和定位，以便為藝術家提供更好的建議和支持。您可以通過對市場和趨勢的研究和了解，對藝術品的品質、風格和價值進行評估和分析，並提供定位建議。

■ **提供藝術家事業發展的建議**：作為藝術經紀人，您需要為藝術家提供支持，幫助他們發展自己的事業。您可以提供藝術家的品牌定位和營銷建議，幫助他們建立品牌形象和聲譽。同時，您還可以幫助藝術家擴展客戶群和市場份額，以及發掘更多的商業機會。

■ **提供展覽和藝術活動的建議**：您可以為藝術家提供關於展覽
和藝術活動的建議，幫助他們擴展影響力和知名度。例如，
您可以為藝術家提供展覽場地的建議，協助他們籌劃展覽和
藝術活動的流程和細節，以及為他們提供市場推廣和營銷建
議等創造商機。

　　實現他們的目標，拓展事業，增加獲利，並在市場競爭中保
持優勢。同時，您還需要建立良好的關係，與藝術家和客戶保
持密切聯繫，以便更好地理解他們的需求和期望，提供更加客
觀、專業的建議和支持。

作者／林株楠

森寬斎款／
絹本／郭子儀圖

十三 · 簽署協議和合約書 |

藝術經紀人可以代表藝術家和收藏家與其他人簽署協議和合約，確保各方權益得到保護，協議得到履行。作為藝術經紀人，您需要與藝術家和客戶簽署協議和合約書，以確保雙方的權益得到保護。以下是一些需要注意的事項：

■ **條款和條件：** 在簽署協議或合約書之前，您需要確保所有的條款和條件內容都已經細緻地審查過了。您需要仔細地瞭解每個條款的含義和細節，以確保雙方的權益得到充分的保護。

■ **項目的範圍：** 在協議或合約書中需要清楚地定義項目的範圍。您需要明確列出每個人的職責和責任，確保雙方都瞭解他們需要完成的任務和目標。

■ **項目的時限：** 您需要確定項目的時限，以確保雙方都能在合理的時間內完成他們的任務。這可以通過在協議或合約書中列出項目的開始和結束日期來實現。

■ **付款條件：** 您需要確定付款條件，以確保雙方都明確了解他們的財務責任和義務。這可以通過列出付款的金額、方式和時限來實現。

■ **經濟利益分配：** 在協議或合約書中需要清楚地定義經濟利益分配。您需要確定每個人在項目中的經濟利益，以及這些利益是如何分配的。

此外，您還需要注意以下幾點：

- **法律問題：** 在簽署協議或合約書之前，您需要確保所有條款和條件都符合當地的法律法規，以避免可能誤判的法律問題。

- **保密協議：** 如果您的項目涉及到商業機密或敏感信息，您需要考慮簽署保密協議，以確保這些信息不會被洩漏出去。

- **簽署程序：** 您需要確定正式的簽署程序，以確保協議或合約書是在適當的條件下簽署的。這可能包括需要簽署的文件數量、簽署人的身份、簽署的地點和日期等細節，最好能一起去作公證程序。

- **變更和修改：** 在協議或合約書中，您需要定義如何處理任何變更或修改。這可能涉及到需要簽署附加條款或協議，或者需要經過雙方同意才能進行任何變更或修改。

總之，簽署協議或合約書是確保雙方權益的一個重要步驟。您需要確保所有的條款和條件都已經細緻地審查過了，以確保雙方的權益得到充分的保護。同時，您還需要清楚地定義項目的範圍、時限、付款條件和經濟利益分配等細節，遵守當地法律法規、簽署適當的保密協議和簽署程序，以及確定如何處理任何變更或修改，以確保雙方能夠理解他們的職責和責任。

東京名家／日下部美樹

十四 · 維護人脈關係 |

　　藝術經紀人可以幫助藝術家和收藏家建立和維護人脈關係，包括與藝術機構、收藏家、策展人、藝術顧問等人建立關係，以擴大藝術家的聯繫網絡和知名度。維護人脈關係對藝術經紀人來說非常重要，因為這可以幫助您擴大自己的社交圈子，建立更多的合作機會，並為您的藝術家或客戶提供更好的服務和建議。以下是一些維護人脈關係的方法：

■ **參加社團活動：** 參加社團、展覽、會議、藝術展覽、音樂會、表演等活動是一個建立人脈關係的好方法。這些活動可以讓您與其他行業專業人士和藝術愛好者交流，並了解最新的行業趨勢和發展。

江戶巨匠／酒井抱一款

- **建立社交媒體存在**：社交媒體是建立和維護人脈關係的重要工具。通過建立自己的社交媒體帳戶，您可以與其他藝術經紀人、藝術家和客戶建立聯繫，分享您的工作成果、行業觀察和專業知識。

- **互動聯繫**：經常與您的人脈保持聯繫是維護良好關係的重要一環。通過電子郵件、電話、社交媒體和其他方式保持聯繫，讓人們知道您在做什麼，並且對他們的工作和興趣感興趣。

- **建立個人品牌**：建立個人品牌可以幫助您在行業內建立聲譽和信譽，並增加您的專業價值。您可以通過寫作、講座、工作室、媒體採訪和其他方式來建立您的品牌，並提高您在行業內的知名度和影響力。

■ **提供幫助和協助：** 在您的人脈中，有些人可能需要您的幫助和協助。這可能涉及到提供建議、介紹他們到其他人脈、舉辦活動或給予其他形式的幫助。通過提供幫助和支持，您可以建立更緊密的關係，並擴大您的社交圈子。

藝術經紀人在藝術市場中的地位越來越受到重視，他們的工作不僅涉及到藝術家的事業發展，還關乎藝術市場的運作和發展。他們的角色和職責因人而異，但無論如何，藝術經紀人都是藝術市場中不可或缺的一部分，為藝術家和收藏家提供了寶貴的專業和技能。

作者／林株楠

策 展

Part 4

堀尾一郎／國王騎士

策展的定義和角色

　　策展是藝術展覽的重要環節，是指藝術展覽的策劃和組織，包括選擇藝術家、選擇展出作品、安排展示空間、撰寫展覽文本、規劃活動等一系列活動的統籌和實施。

　　策展人是負責策劃和組織藝術展覽的人員，通常是由擁有專業知識和經驗的藝術專家、藝術經紀人、藝術評論家、策展顧問等人共同擔任。他們需要具備豐富的藝術知識和專業技能，以及對當代藝術和藝術市場的深刻理解。

　　策展人的角色包括：

◎**選擇藝術家和作品**｜策展人需要選擇合適的藝術家和作品，根據展覽主題和風格，選擇具有代表性和質量的作品，並且確保展品的多樣性和原創性。

◎**設計展覽空間**｜策展人需要根據展品的風格和特點，設計合適的展覽空間，包括展示方式、展示材料、燈光和音效等元素，以提高展覽的觀賞性和藝術性。

◎**撰寫展覽文本**｜策展人需要撰寫展覽文本，包括展覽介紹、作品説明和藝術評論等，以便觀眾更好地理解作品和展覽主題。

◎**規劃展覽活動**｜策展人需要規劃展覽相關的活動，例如藝術家講座、工作坊和導覽等，以增加觀眾對展覽的參與度和興趣。

◎**統籌展覽事務｜**策展人需
要統籌展覽相關的事務，
例如藝術品運輸、展品保
險、展覽安全和觀眾服務
等，確保展覽的順利進行
和展品的安全保護。

　　策展人還需要對當代藝
術和藝術市場有深刻的理解
和敏銳的洞察力，以創造具
有意義和價值的藝術展覽。
通過策展人的努力，藝術展
覽可以成為藝術家與觀眾之
間的橋樑，推動藝術的發展
和交流，也可以為社會和文
化的發展做出貢獻。

書道大師／中村不折 ▶

策展的流程和策略

　　策展是一個複雜的過程，旨在通過選擇和安排藝術作品來創造有意義的展覽。

　　策展的過程包括以下步驟：

◎**主題設計**｜決定展覽的主題和內容。這通常是由策展人根據自己的想法和藝術市場趨勢來決定的。

◎**作品選擇**｜根據主題和展覽空間的特點，選擇適合展出的藝術作品。這需要策展人對藝術作品和藝術家的了解。

◎**空間設計**｜將藝術作品安排在展覽空間中，設計展覽佈局和展示方式。這需要考慮到空間的大小和形狀，以及觀眾的視覺效果和體驗。

◎**展覽宣傳**｜設計展覽宣傳海報、宣傳冊和網站等，通過各種媒體來宣傳展覽，吸引觀眾。

作者／林株楠

◎**展覽開幕**┃安排展覽開幕活動，包括演講、音樂表演等邀請名人、佳賓，吸引更多的觀眾參與展覽。

在策展的過程中，策展人需要考慮到以下策略：

◎**以觀眾為中心**┃展覽的目的是吸引觀眾，策展人需要考慮到觀眾的需求和期望，設計吸引人的展覽主題和展示方式。

◎**深度和廣度**┃展覽應該既有深度，也有廣度。深度指展示的藝術作品應該有一定的主題和內容聚焦，廣度指展示的藝術作品應該涵蓋多個風格和時期，以滿足不同觀眾的需求。

◎**創新和傳統**┃展覽應該既有創新的元素，也有傳統的元素。創新的元素可以吸引年輕觀眾和創意產業，傳統的元素可以吸引老年觀眾和藝術愛好者。

◎**合作和網絡**┃策展人應該與藝術家、藝術機構、媒體記者和贊助商等建立合作關係和網絡，以提高展覽的知名度和影響力。

◎**藝術和市場**┃策展人需要在藝術和市場之間取得平衡。展覽的目的不僅是展示藝術作品，還包括為藝術家帶來商業價值和市場機會。因此，策展人需要考慮到藝術作品的商業價值和市場需求。

◎**財務和預算**｜策展人需要考慮展覽的財務和預算問題。他們需要制定一個合理的預算，包括租賃展覽空間、保險、運輸和安裝藝術品等費用。同時，他們還需要制定一個明確的收入計劃，包括售賣藝術品和贊助商贊助等。

◎**安全和保障**｜策展人需要考慮展覽的安全和保障問題。他們需要與展覽場館合作，確保展覽場地的安全性和保障措施。同時，他們還需要考慮藝術品的運送安全性和保險，確保展覽期間不受損壞或遺失。

◎**評估和反思**｜策展人需要評估和反思展覽的效果和成效。他們需要通過統計數據和觀眾反饋來評估展覽的成功與否，並從中學習和反思，以改進未來的策展工作。

　　總之，策展是一個非常重要的工作，需要策展人具有專業知識和豐富經驗。他們需要考慮到多個因素，包括觀眾、藝術品、市場、財務、安全和保障等，並通過不同的策略和方法，實現展覽的目標和效果。

作者／林株楠

阿部東柳／絹本／藤花雙鳩

策展中的風險管理和法律問題

在策展過程中，風險管理和法律問題是不可忽視的因素，以下是一些可能出現的風險和法律問題：

◎ **藝術品的損壞或丟失｜** 展覽期間，藝術品可能會遭受損壞或丟失。因此，策展人需要在展覽開始前，與展覽場館、藝術家和保險公司協商確定藝術品的保險措施。

◎ **知識產權問題｜** 在策展過程中，可能出現知識產權問題，如展示未經授權的藝術品，或者使用未經授權的圖像和標誌。策展人需要確保展覽中所有藝術品的版權和知識產權問題已得到合法授權和解決。

◎ **合同和協議｜** 策展人需要簽訂合同和協議，包括與展覽場館、贊助商、藝術家和其他合作夥伴的合同和協議。這些合同和協議需要包括各種條款和條件，如展覽期間、費用、保險、版權、知識產權等，以確保展覽的順利進行。

◎ **安全問題｜** 在展覽現場，可能會出現安全問題，如火災、地震、盜竊等。策展人需要與展覽場館協商，確保現場的安全措施得到落實，並制定應急預案以應對可能出現的安全問題。

◎ **欺詐和虛假｜** 在策展過程中，可能會出現欺詐和虛假行為，如藝術品的鑑定和價值評估不實。策展人需要與展覽場館和藝術品鑑定機構合作，確保所有藝術品的真實性和價值得到證明。

◎**法律遵循** ｜ 策展人需要遵守當地的法律法規和條例，包括展覽場館和藝術品進出口的相關法律和政策。如果策展人不遵循相關法律法規，可能會導致展覽被取消或遭受罰款等不良影響。

◎**公共安全** ｜ 展覽場館需要考慮到公共安全問題，如安全出口、消防設施等。策展人需要與展覽場館協商，確保展覽現場符合相關安全要求，避免因安全問題導致展覽的不良影響。

　　總之，策展人需要考慮到多個風險和法律問題，以確保展覽的順利進行。他們需要與展覽場館、保險公司、贊助商、藝術家和其他合作夥伴密切合作，制定相應的措施和策略，以應對可能出現的風險和問題。策展人需要對可能出現的風險進行全面分析和評估，制定相應的措施和策略，以應對可能出現的風險和問題。同時，策展人需要確保展覽遵守當地的法律法規和條例，避免違法行為對展覽帶來的不良影響。

河原悅人／手繪膠彩

讀後筆記……

· ·

· ·

· ·

· ·

· ·

· ·

· ·

· ·

· ·

..

..

..

..

..

..

..

..

..

保 險

Part 5

足立源一郎／手繪油畫

藝術品保險的定義和種類

　　藝術品保險是指專門保障藝術品和文物的一種保險形式，其目的是保障藝術品在運輸、展覽、借展、收藏、出售等過程中受到的損失、損壞、被盜、遺失等風險。藝術品保險通常由保險公司提供，可以保障各種類型的藝術品，包括繪畫、雕塑、藝術裝置、文物、珠寶、古董等。

　　藝術品保險的種類包括：

　　運輸保險、展覽保險、收藏保險、出售保險：保障藝術品在運輸過程中受到的損失、損壞、被盜、遺失等風險。

◎**綜合保險**｜綜合上述各種保險，保障藝術品在整個流通、運送過程中受到的損失、損壞、被盜、遺失等風險。

　　藝術品保險的費用通常取決於藝術品的價值、風險和保險類型。保險公司通常會對藝術品進行評估和鑑定，以確定藝術品的價值和風險，從而制定相應的保險方案和費用。

◎**保險額度**｜選擇保險時需要確認保險額度是否能夠覆蓋藝術品的價值，以及是否能夠承擔可能發生的損失和損壞。

◎**免責額度**｜保險公司通常會設定免責額度，即保險公司只對超出免責額度的損失進行賠償。因此需要仔細確定免責額度，並根據實際情況選擇是否增加免責額度。

◎**保險範圍**｜不同的保險類型有不同的保險範圍，需要根據實際情況選擇適合的保險類型和保險範圍。

作者／林株楠

◎**保險費用｜**保險費用通常與藝術品的價值、風險和保險類型有關，需要進行比較和評估，選擇合適的保險公司和保險方案。

在選擇藝術品保險時，還需要注意相關的法律和條款。例如，一些保險公司可能會對藝術品的保管和保護提出一些要求，需要注意是否能夠遵守相應的條款。此外，還需要注意保險公司的資信和信譽，確保能夠獲得及時、有效的賠償。

◎**展覽保險｜**展覽保險通常針對展覽期間的藝術品進行保險，保障範圍通常包括展覽期間和展覽期前後的藝術品運輸和倉儲等。展覽保險通常需要與保險公司進行詳細的協商和簽署合約，以確保展覽期間的藝術品得到適當的保護和賠償。

◎**藝術品運輸保險** ┃ 藝術品運輸保險針對藝術品在運輸過程中可能遭受的損失和損壞進行保險。藝術品運輸保險通常包括藝術品的包裝、運輸和交付等過程，需要仔細考慮不同的風險因素，例如天氣、交通、人為等。

◎**藝術品鑑定保險** ┃ 藝術品鑑定保險通常是指保險公司對藝術品的價值和真實性進行鑑定和評估，以確定保險額度和費用。藝術品鑑定保險通常需要由專業的鑑定機構進行鑑定和評估，保險公司通常會要求提供相關的證明文件和資料。

總之，藝術品保險是一項非常重要的保險類型，可以保障藝術品的價值和安全，並減少損失和風險。在選擇藝術品保險時，需要仔細考慮各種因素，並確保選擇合適的保險公司和保險方案。

作者／劉啓祥

藝術品保險的申請和理賠流程

作者／林株楠

藝術品保險的申請和理賠流程可能因保險公司而略有不同，但一般來說，包括以下幾個步驟：

申請流程→商品拍照→提供證明文件→評估風險→簽署合約

◎**聯繫保險公司**｜如果藝術品受到損失或損壞，藝術品所有者需要立即聯繫保險公司，通知保險公司發生的情況。

◎**提供證明文件**｜保險公司需要藝術品所有者提供相關的證明文件，例如損失或損壞的證明、鑑定報告、購買證明等。

◎**進行調查**｜保險公司會派遣專業人員進行調查，確定損失或損壞的程度和原因。

◎**確定賠償金額**｜保險公司根據調查結果確定賠償金額，並與藝術品所有者進行協商。

◎**賠償**｜如果藝術品所有者同意賠償金額，保險公司會進行賠償。

　　需要注意的是，不同的保險公司和不同的保險方案可能有不同的規定和程序，因此在申請和理賠藝術品保險時，需要仔細閱讀保險合同和相關規定，並確保遵守相關的程序和規定。

　　另外，在申請藝術品保險和理賠時，還有一些需要注意的事項：

◎**注意保險額度**｜藝術品的價值可能隨著時間變化，因此需要定期更新保險額度，確保保險額度足以覆蓋藝術品的實際價值。

◎**保持證明文件完整**｜在申請和理賠藝術品保險時，需要提供相關的證明文件，因此需要保持這些文件的完整性和準確性。

◎**遵守保險公司的要求**｜保險公司可能有特定的要求和程序，需要藝術品所有者遵守相關的規定，以確保申請和理賠過程順利進行。

◎**注意保險範圍**｜不同的藝術品保險方案可能涵蓋不同的風險，例如火災、水災、盜竊等，需要注意保險範圍，選擇適合的保險方案。

◎**建立保管記錄**｜為了方便理賠，需要建立藝術品的保管記錄，記錄藝術品的維護和保管情況，以便在需要時提供相關的證明。

　　總之，申請和理賠藝術品保險需要謹慎對待，確保遵守相關的規定和程序，以確保藝術品得到適當的保障。

保險中的風險管理和法律問題

　　在藝術品保險中，風險管理是一個非常重要的方面。保險公司需要評估風險，確定保險費率和保險條件。以下是一些常見的風險和相應的管理策略：

◎**火災風險**｜火災是藝術品的常見風險之一，保險公司需要確定藝術品存放的場所是否符合安全標準，以及是否有消防設施等。

◎**水災風險**｜水災也是藝術品的常見風險之一，保險公司需要確定藝術品存放的場所是否存在水災風險，以及是否有相應的防水措施等。

作者／林株楠

◎**盜竊風險｜**盜竊是藝術品的另一個常見風險，保險公司需要評估存放藝術品的場所的安全性，以及是否有相應的監控措施等。

◎**自然災害風險｜**自然災害如地震、颱風、洪水等也可能對藝術品造成損壞或毀壞。保險公司需要確定存放藝術品的場所是否存在相應的自然災害風險。

此外，藝術品保險也存在一些法律問題，例如：

◎**所有權問題｜**藝術品的所有權可能存在爭議，例如可能出現品或偽造品等。保險公司需要確認藝術品的所有權，並確保投保人有權投保。

◎**稅務問題在｜**一些國家和地區，藝術品的轉讓和交易可能涉及到稅務問題。保險公司需要考慮這些稅務問題，以確定保險費率和保險條件。

◎**法律責任問題｜**藝術品保險也需要考慮法律責任問題，例如如果藝術品因為投保人的過失或不當行為而造成損壞或毀壞，保險公司需要確定投保人是否應承擔相應的法律責任。

風險和潛在的法律問題，並確保保險條款和保險費率能夠充分反映這些風險和問題。在理賠過程中，保險公司也需要考慮相應的風險管理和法律問題，以確保理賠程序的公正性和有效性。

申請藝術品保險的流程通常如下：

◎ **確定需要保險的藝術品**｜投保人需要確定需要保險的藝術品，包括藝術品的種類、價值、存放地點等。

◎ **提供相關信息**｜投保人需要提供藝術品的相關信息，包括藝術品的詳細描述、照片、評估報告等。

◎ **確定保險費率和保險條件**｜保險公司根據藝術品的風險和價值等因素，確定相應的保險費率和保險條件。

◎ **簽署保險合同**｜投保人需要簽署保險合同，確定相應的保險費率、保險條款和理賠程序等。

在藝術品損壞或丟失的情況下，投保人需要向保險公司提出理賠申請，理賠流程通常如下：

◎ **提出理賠申請**｜投保人需要向保險公司提出藝術品損壞或丟失的理賠申請。

◎ **提供相關證明**｜投保人需要提供藝術品損壞或丟失的相關證明，包括藝術品的描述、照片、損壞或丟失的時間和地點等。

◎ **評估損失**｜保險公司需要對損失進行評估，確定相應的理賠金額。

◎ **確定理賠金額**｜保險公司根據評估結果，確定相應的理賠金額，並向投保人支付理賠款。

作者／林株楠

　　在理賠過程中，保險公司需要考慮相應的風險管理和法律問題，以確保理賠程序的公正性和有效性。例如，保險公司需要確定損失是否符合保險合同的規定，並避免理賠金額過高或過低等問題。如果保險公司和投保人之間無法達成協議，可能需要訴訟解決相關爭議。

　　此外，保險公司還需要考慮藝術品保險中的法律問題。例如，保險公司需要確定保險合同的細節，例如保險金額、理賠標準和理賠責任等。在申請保險時，保險公司還需要評估投保人的信用風險和風險檢測要求，以確保風險管理和投保合規性。在理賠過程中，保險公司還需要考慮相應的法律問題，例如保險合約的遵守和理賠金額的確定等。

　　總的來說，藝術品保險的申請和理賠流程需要保險公司和投保人密切合作，確定相應的保險費率、保險條款和理賠程序，並考慮相應的風險管理和法律問題，以確保藝術品的安全和有效性。

讀後筆記……

..

..

..

..

..

..

..

..

..

讀後筆記……

...

...

...

...

...

...

...

...

...

橋本雅邦款／花豹

第五章

總結與展望

藝術經紀公司的經營和管理

提出對藝術經紀公司的經營和管理
與未來發展與實作的思考和展望
並分析藝術經理人與藝術經紀人的差異。

　　藝術經紀公司是專門經營藝術家事業的機構，其經營和管理的目的是幫助藝術家建立和發展事業，推廣其藝術作品和形象，以及開拓商業市場。以下是藝術經紀公司的經營和管理方面需要注意的幾點：

建立良好的關係 |

　　藝術經紀公司需要與藝術家建立良好的關係，了解他們的藝術風格、技能和未來目標。透過與藝術家、買家、賣家的溝通，可以確定最佳的市場策略和推廣方案。

制定商業計劃 |

　　藝術經紀公司需要制定完整的商業計劃，評估藝術家的市場潛力和發展機會，確定最適合的推廣渠道和市場策略。

推廣藝術家 |

　　藝術經紀公司需要推廣藝術家，包括在媒體上宣傳、組織展覽和活動、制作藝術家宣傳材料和網站等。透過經紀公司的推廣，可以增加藝術家的知名度和聲譽，開拓更廣泛的商業市場。

管理藝術家事務 |

藝術經紀公司需要管理藝術家的事務，包括藝術品銷售、版權管理、藝術品保險和合同管理等。透過專業的管理，可以幫助藝術家更有效地管理自己的事業，確保藝術家和投資人的權益得到保障。

建立良好的商業關係 |

藝術經紀公司需要與藝術品銷售商、投資人和其他有關人員建立良好的商業關係，以便為藝術家提供更好的商業機會和市場支持。

經營和管理一家藝術經紀公司需要豐富的經驗和專業知識，包括對藝術市場的了解、市場分析、合同管理、法律風險管理、財務管理等方面。以下是幾點藝術經紀公司的經營和管理注意事項：

建立有效的合同 |

藝術經紀公司需要和藝術家簽訂合同，確保藝術家和公司的權益得到保障。合同內容包括藝術家專屬代理權、利益分配、銷售權利和經紀費用等。

風險管理 |

藝術經紀公司需要管理市場風險，了解市場趨勢、市場競爭情況，透過風險管理控制藝術品銷售風險，確保公司和投資人的權益得到保障。

財務管理 |

　　藝術經紀公司需要建立有效的財務管理制度，包括預算制定、資金管理、資產管理、財務報表等。透過有效的財務管理，確保公司的財務狀況良好，為藝術家提供更好的市場支持。

法律風險管理 |

　　藝術經紀公司需要了解和遵守相關法律法規，包括版權、財務、稅務等法律風險管理。透過合法合規的經營管理，確保公司和投資人的權益得到保障。

創新市場策略 |

　　藝術經紀公司需要創新市場策略，開拓新的市場和商業模式，提高公司的經濟效益和市場競爭力。透過創新市場策略，確保公司的長期發展和藝術家事業的穩定發展。

　　經營和管理一家藝術經紀公司需要全面的知識和經驗，只有建立有效的管理體系和市場策略，才能為藝術家和公司帶來更好的商業機會和市場成功。

作者／楊三郎

長沢芦雪款／手繪／須彌山如來

結 語

總結
藝術經紀人的
定義和實作

總　結

藝術經紀人的定義和實作

　　本書主要介紹了藝術經紀人的定義、職責和實作過程，以及相關的商業模式、策展流程、藝術品保險等相關知識。其中，本書對藝術經紀人的定義、職責和實作過程進行了深入的探討，讓讀者對藝術經紀人的工作內容和所需技能有了更加清晰的了解。同時，本書還介紹了藝術經紀人的商業模式和策展流程，以及藝術品保險的種類和申請理賠流程，讓讀者對藝術行業的商業運作和相關風險有了更加深入的了解。

　　此外，本書還涵蓋了藝術經紀公司的經營和管理，介紹了如何建立有效的合約、進行風險管理和財務管理，以及如何處理法律風險等方面的知識。通過本書的閱讀，讀者可以了解到藝術經紀人的職責和所需技能，以及藝術行業的商業運作和相關風險，進而提高對藝術經紀人行業的認識和了解，有助於從事或是進一步投資藝術相關領域。因此，本書對於藝術行業從業人員、藝術投資人以及對藝術行業有興趣的讀者都具有相當的參考價值。

作者／林株楠

作者／奈知安太郎

藝術經紀人的定義
與藝術經理人的定義，
有何區別？

藝術經紀人和藝術經理人都是藝術家的代理人，但是在實際工作中，他們的職責和職能可能會有所不同。

藝術經紀人通常是專門負責管理和協調藝術家行程、展覽（表演）和買賣商業事務的專業人員。他們通常負責與客戶、公司等人士進行談判與交流，以確保藝術家能夠獲得最好的商業機會。他們也負責協調和安排藝術家的展銷活動、展覽計畫和宣傳活動等。

藝術經理人則更關注藝術家的藝術創作和發展。他們通常負責協調藝術家的藝術項目、探索新的商業事務、尋找合適的合作夥伴和展出機會，以及管理藝術家的形象和品牌。藝術經理人也可能協助藝術家尋找贊助商和其他資金來源。

總的來說，藝術經紀人更偏向於商業和行政方面的工作，而藝術經理人則更偏向於藝術創作和發展方面的工作。當然，這兩個角色在實際工作中可能會有所重疊，並且可能因應藝術家的不同需求而有所變化。他們的共同目標都是幫助藝

術家實現他們的職業目標，並且為他們營造一個成功和穩定的職業生涯。

藝術經紀人通常是負責協調和管理藝術家的展覽事務和行程的人員。他們負責聯繫、接洽、銷售、經營等工作，以確保藝術家有足夠的展覽事務和商業機會。他們可能負責與藝術家簽訂合約、準備經費預算、維護關係網絡、確定合適的展覽日期、交涉接待等工作。藝術經紀人的主要職責是為藝術家提供商業支持，並為他們打開各種商業機會。

藝術經理人則更注重藝術家的藝術創作和發展。他們負責協調和管理藝術家的藝術項目，尋找合適的合作場域，尋求展示藝術家作品的機會。藝術經理人可能會協助藝術家制定他們的藝術目標和發展計劃，並為他們提供反饋和建議。藝術經理人的主要職責是為藝術家提供藝術上的支持，並為他們打開各種藝術上的機會。

整體上，藝術經紀人和藝術經理人都是藝術家事業成功的重要角色，但他們的重點不同。藝術經紀人關注藝術家的商業機會，並確保他們能夠賺取收入和提高知名度；而藝術經理人則關注藝術家的藝術成就和發展，並幫助他們獲得展示作品的機會和銷售。在實務中，一個成功的藝術家通常需要兩者的協作和支持，才能在商業和藝術上都取得成功。

總之，藝術經紀人和藝術經理人都是藝術家事業成功的重要角色。他們的工作重點和工作範圍可能有所不同，但目的都是為了幫助客戶、藝術家實現他們的職業和藝術目標，並促進他們的藝術成就和發展。

作者／林株楠

林株楠

【現任 / 職】

■ 財團法人 錦江堂文教基金會 董事長
■ 台中市書畫美術人員職業工會 理事長
■ 全球華人藝術網有限公司 董事長
■ 全球國際拍賣公司 董事長
■ 中華民國美術著作權保護協會 顧問

專長

書法、篆刻、陶藝、水墨、油畫、現代抽
象、複合媒彩、藝術家經紀、代理，等其
他工作..

　　林株楠與藝術的緣分始於家學淵源，出身傳統字畫裱褙的藝
文世家－「錦江堂」。「錦江堂」成立於 1920 年，日據時代大
正九年（民國九年），在祖父林春英、父親林建文的用心耕耘下
經營的有聲有色。自小耳濡目染加上對藝術的熱忱，多年來致
力藝術創作並對其市場、經營與管理都有豐富的經驗與見解。
1993 年開設「群展藝術中心」，承辦各項藝術品展覽和銷售，
隨即於 1999 年成立「財團法人錦江堂文教基金會」，致力於藝
術教育與紮根以及藝文活動的推廣，並於 2005 年創辦「台中市
書畫美術人員職業工會」以及「全球華人藝術圖書館」。在網
際網路全球普及化的趨勢下，以電子商務發展藝術產業，2007
年將「全球華人藝術圖書館」更名為「全球華人藝術網」，發

展至105年已成為全台灣最大的藝術入口網站以及最專業的藝術市場窗口。

當發現台灣的藝術家都是個體戶，沒有健勞保也沒有退休金，很容易陷於無助的環境，林株楠便積極籌組成立「台中市書畫美術人員職業工會」遂將藝術者納入正規工會機制，保障藝術創作者的工作權益。同時有感書法歷史悠久，但各門各派教學方式各異、字源多樣、入門不易，於是推動建立了在台灣從沒人辦的書法檢訂辦法，為書法界催生一套足以認證書法能力的證照制度，藉由認證機制激勵學習者並健全市場發展。培養藝術人才需要時間和舞台，政府不僅應提供資源，並該打造一個供其回饋的市場，讓珍貴的培養過程得以記錄並傳承。

文化人才是產業的基礎，因此本人高度重視文化人才的培育及輔導，以及藝術的傳承與發展，政府應ㄐ壓強文化環境，並與藝術家合作，加強藝文展場增加作品曝光率同時提供民眾藝術教育素材，讓藝術文化成為通識教育。此外閒置空間的保護、活化再利用使文化資產發展為文化創意產業，將文化價值轉換為產值促進市場活絡，讓文化產業的經營創造美學的新價值。大環境的共識非一朝一夕能見得成效，內化的社會力量需長期培養而非短期檯面上的活動可以展現。文化的高度更應致力於文化本質，從教育、養成、推廣到回饋、傳承。重視文化，尊重並協助其多元自主發展，重視人民藝文能力並導正市場侷限導致人才出走現象。多年來本人熟悉產業，投身市場、創造

平台，欲以多年經歷回饋台灣文化產業，為政府數十年來文化政策立意良善卻常流於型式提出改善的方向，使文化政策不再缺乏延續性，規劃資源使其有效集中利用。文創是門好生意，發展文創當從教育開始。

作者林株楠先生裱褙現場

全球華人藝術網
WWW.ARTLIB.NET.TW
Artlib

	GO ART	藝文團體	藝術部落格	藝術拍賣
GALLERY 雲端畫廊	線上影音	藝術品展售	藝評人	藝文產業
專題報導	影音下載	週刊	電子書刊	網路書店
公共藝術	策展人專區	藝術家行情表	藝文比賽	全球藝術產業經營與報告 KEY REPORTS

人文　藝術　產業

作者／林株楠

國家圖書館出版品預行編目(CIP)資料

藝術經紀人的養成與實作 = Cultivation & practice of
art brokers/林株楠文. -- 初版. -- 臺中市：財團法人
錦江堂文教基金會，民112.09
　　面；　公分
ISBN 978-986-92429-2-9(平裝). --
ISBN 978-986-92429-3-6(精裝)

1.CST: 藝術經紀

901.6　　　　　　　　　　　　　　112012745

藝術經紀人的養成與實作

著作權者：林株楠

作品與文字皆屬林株楠為著作權所有權人

出版機關：財團法人錦江堂文教基金會

編輯校對：法韻

編輯單位：db 双瓶工作室

地　址：台中市北屯區松竹五路一段 261 號

網　址：http://www.artlib.net.tw/

E-Mail：artlibnet@gmail.com

印刷：建豪分色製版印刷事業股份有限公司

出版年月：中華民國 112 年 9 月初版

版(刷)次冊數：初版一刷

定　價：平裝本 500 元，精裝本 600 元